師法國際奇幻插畫大師
KOUJI TAJIMA
ARTWORKS
ZBrush & Photoshop Technique

田島光二 著
／羅淑慧 譯

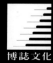

博誌文化

INTRODUCTION 前言

出乎意料的第二本。

原本以為人生中只要有機會出版一次就已經相當幸運了，沒想到居然還有機會再次出版……真的是超級幸運！不管怎麼說，一切都得感謝買下這本書的各位。不管是「兩本都有買喔！」或是「原來之前還有出版一本喔！」的讀者，全都非常感謝。

在前次的作品集中，前言部分所帶來的迴響，遠遠超出我的想像。原以為前言根本不會有任何人閱讀，沒想到不僅有人閱讀，而且還引起這麼大的迴響，真的相當令人震驚！只要這本書能夠為大家帶來活力，或是激勵大家的幹勁，那就是我最大的喜悅。

基於前次的熱烈迴響，這次我想寫些平常很少提及的部分。上次曾說明過，我到國外發展以及就任目前職務的經過，所以這次想跟大家分享我到國外之後的生活。

雖然身邊的人常說在國外生活很辛苦，不過，我個人反而是充滿著興奮莫名的情緒，二話不說，馬上就飛到國外去了。

結果，果然相當辛苦！尤其是剛開始的時候，因為我的英語實在太破爛了。在日本國內讀書的時候，我的英語成績普普通通，參加公司面試的時候也順利過關，因此就以為應該不會有太大問題，但是，我在新加坡機場搭上計程車的瞬間，卻完全聽不懂司機在說些什麼。「咦？這裡是講英文的國家吧？」頓時有種莫名奇妙的感覺。才知道原來英文有所謂的"腔調"問題。基本上，新加坡是講英文的國家沒錯，可是，因為新加坡聚集了來自世界各國的人，所以使用的英語是所謂的「新加坡式英語」。於是，我就在遭受衝擊的情況下前往公司，結果第一天去上班的時候，我的腦波也完全接收不到櫃檯人員所說的話。好不容易才請櫃檯人員帶我到自己的座位。

不過，這裡的每個人都非常友善！「喔！你就是光二嗎？歡迎光臨！」感覺大家似乎都這麼說著。在笑咪咪的表情下已經流露出超乎尋常的歡迎感受。之後，英國人的同事為我介紹了公司的大小事，以及自家公司所開發的軟體，可是，我完全不知道對方在說些什麼。結果，我只能做出「嘿嘿嘿……嘿嘿（苦笑）」的反應，真是有夠累人！雖然之後同事還約我一起吃了午餐、下班後去喝酒，可是完全沒辦法溝通。就算對方主動找我談話，我也完全沒辦法回答。相較之下，和不會說英文的問題比起來，無法回應大家的親切接待，反而更令我感到焦急、難受。

工作方面果然也碰到了英文的問題，首先就是不瞭解上級指示。就算有不清楚的地方，也不知道該怎麼詢問。透過視訊電話開會的時候，也會因為隔著話筒反而更不容易聽清楚，結果就一臉困惑，陷入沉默，對方還會露出「沒事吧？」的表情。

真的，我每天都是在跌跌撞撞中度過。也曾經在回家的路上，因為不甘心而落下男兒淚。

當時，對我伸出援手的人是公司裡唯一的日本人，同時也是帶我進公司的人，那個人就是北田榮二先生。

在我第一次到國外生活，不知道該怎麼找住的地方的時候，北田先生跟我說：「那就先住我家，等一切都穩定之後再說」，然後就借了一間房間給我住（結果，我當了大約三年的房客）。在我還對公司事務懵懂無知的時候，北田先生給了我許多指導，還介紹了許多朋友給我。在我因為怕生而鮮少出門的時候，北田先生的老婆還做晚餐，讓我和他們一起吃飯；有時我還會和北田先生的孩子們一起玩『太鼓達人』，或是在週末的時候一起出去玩。不管是在生活或是工作方面，北田先生真的

給了我很多的協助。如果沒有北田先生一家人，或許我早就意志消沉地回到日本去了。

大約在那種情況下經過了 1 年之後，我總算可以用英文與人正常溝通了，公司的人也和我相處得非常愉快，接下來碰到的就是繪圖方面的技術性問題。我曾經在學校學過 2 年的 3DCG，不過我對繪圖的學習並沒有非常認真，對圖畫的知識也幾乎等於零。雖然我是以概念藝術家的身分受聘於公司，但是卻沒辦法照自己的想法去創作。關鍵是重要的設計工作根本不會落到我身上，剛開始的時候，幾乎都只負責比較不緊急的小型案件。當時我就是那麼一個微不足道的藝術家，甚至還曾經有不管畫多少次，上級仍然不會滿意，因而在半年內持續畫同一張圖的情況。在這當中，偶爾也會有概念藝術家的工作，然而無法消化普通工作的我卻未必能夠創作出好的作品。也曾經有過在對方遲遲沒有回應後，才發現案件已經被其他藝術家接手的情況。

其實並不是沒有設計的工作，而是規模較龐大的設計案件都是由總公司的藝術家負責。好不容易擠進大公司，卻因為自己的技術不夠成熟，而沒辦法把工作做好，真的相當不甘心。難受難耐的深夜，也曾經一手拿著果汁罐，傻傻地直盯著天空看。

儘管如此，同事們還是會一直為我加油、打氣。鼓勵我：「光二的圖很棒，沒問題的。」

心裡想著：「不能就這麼下去。」為了不辜負信任我的所有人，我每天都會持續作畫到深夜。我會把畫好的圖拿給上司或公司的前輩藝術家看，請他們幫我指出缺點。真的是每天都沉浸在圖畫裡面。

之後，上級開始慢慢把小型的設計案件交給我負責，直到總公司知道我的名字之後，上司跟我說：「藝術家的

人手不太夠，你可以幫忙設計主角嗎？」

這是個好機會！！！！雖然上司要我提出的是數張草稿，可是我卻交出了 10 張以上的完成稿。把我之前努力的一切、所有的不甘心一次宣洩出來。

數天後，上司說：「這全部都是你畫的嗎？」「糟糕，恐怕要挨罵了……」正當我感到不安時，上司說：「導演非常喜歡喔！希望你可以繼續設計。」那個時候的喜悅，令我終生難忘。

現在回想起來，當初的我真的是個派不上用場的藝術家，光是沒有被開除這一點，就夠令人感到不可思議了。

聽到作品標題時，感覺一切似乎都發展得十分順利，但是可以讓我挺起胸膛，大聲說：「這是我做的！」的作品卻少得可憐，其實直到最近，我才"終於"有看見曙光的感覺。

今後我也會持續努力，回報那些一直在我身邊給予我支持的人。

如果只是為了自己，或許我根本沒辦法努力到現在。

我的挑戰現在才剛要開始，現在終於有站在起跑點的感覺了。

對於現在的工作，我非常地樂在其中。

田島光二

KOUJI TAJIMA
ARTWORKS
ZBrush & Photoshop Technique
田島光二アートワークス ZBrush & Photoshopテクニック

CONTENTS
目錄

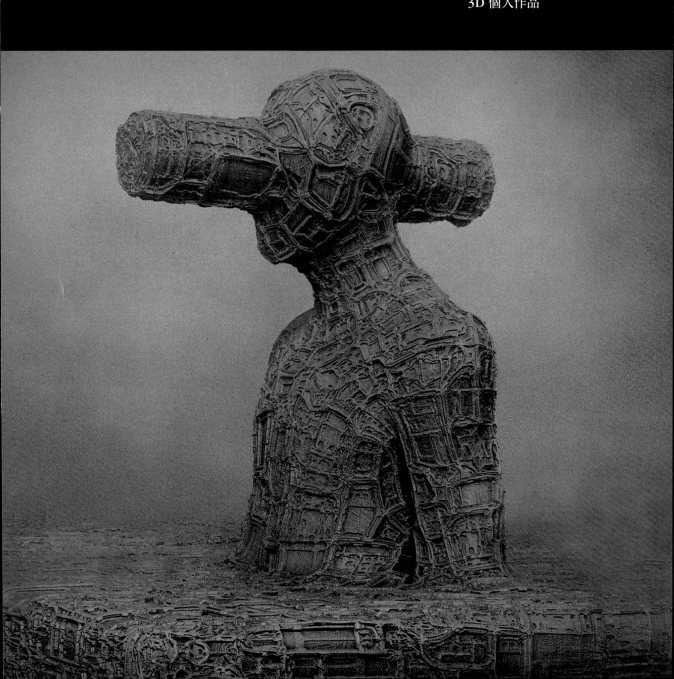

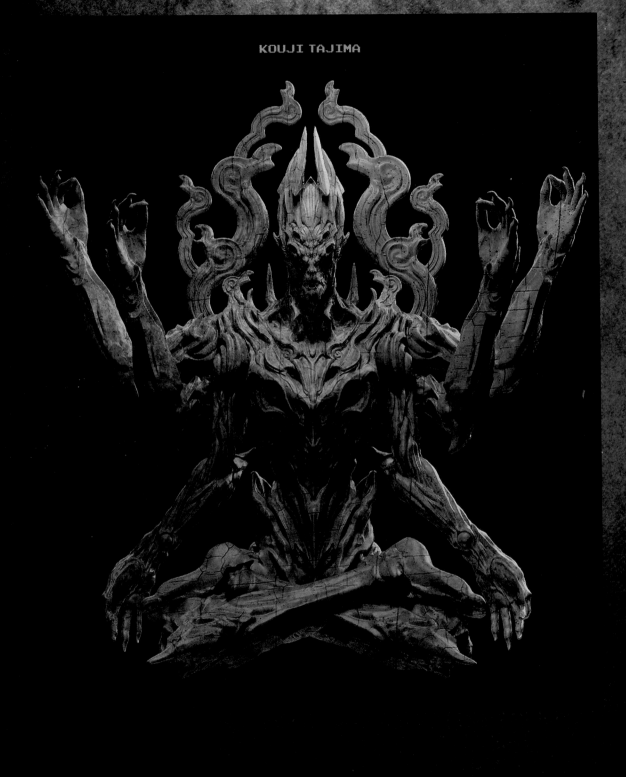

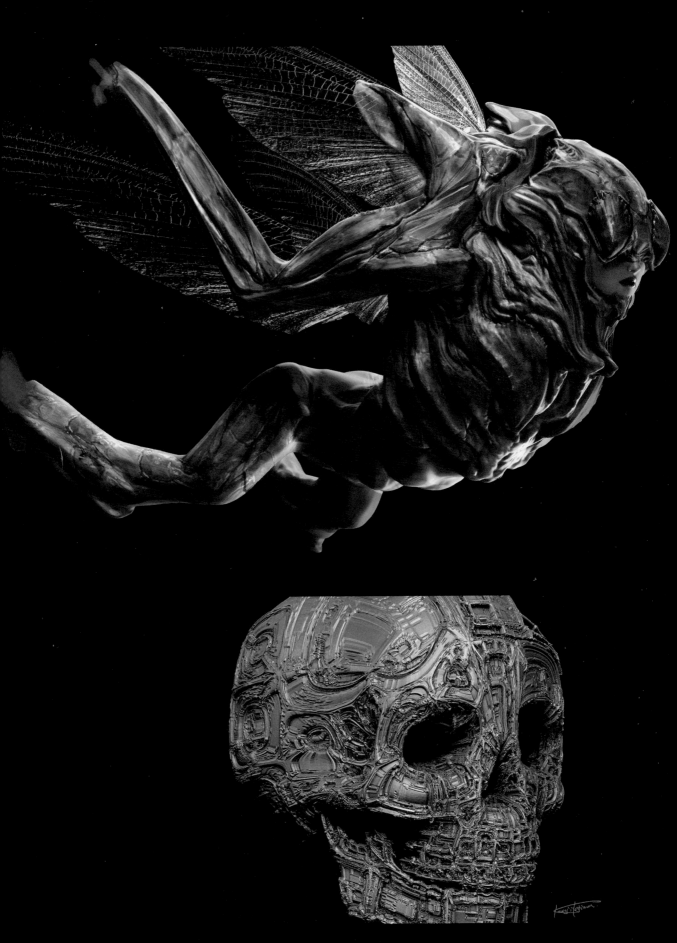

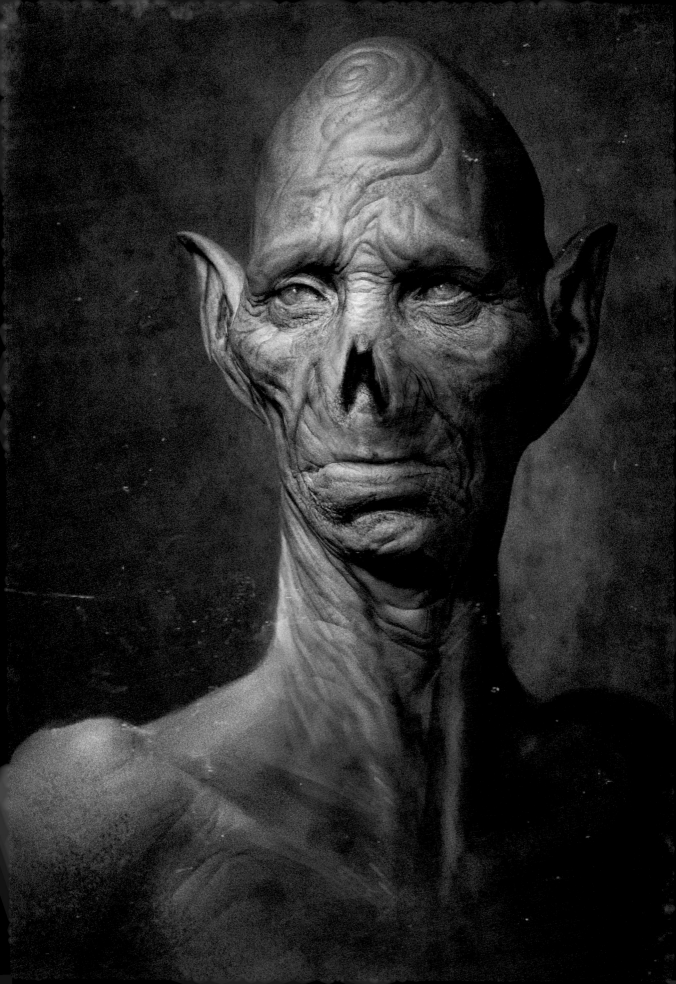

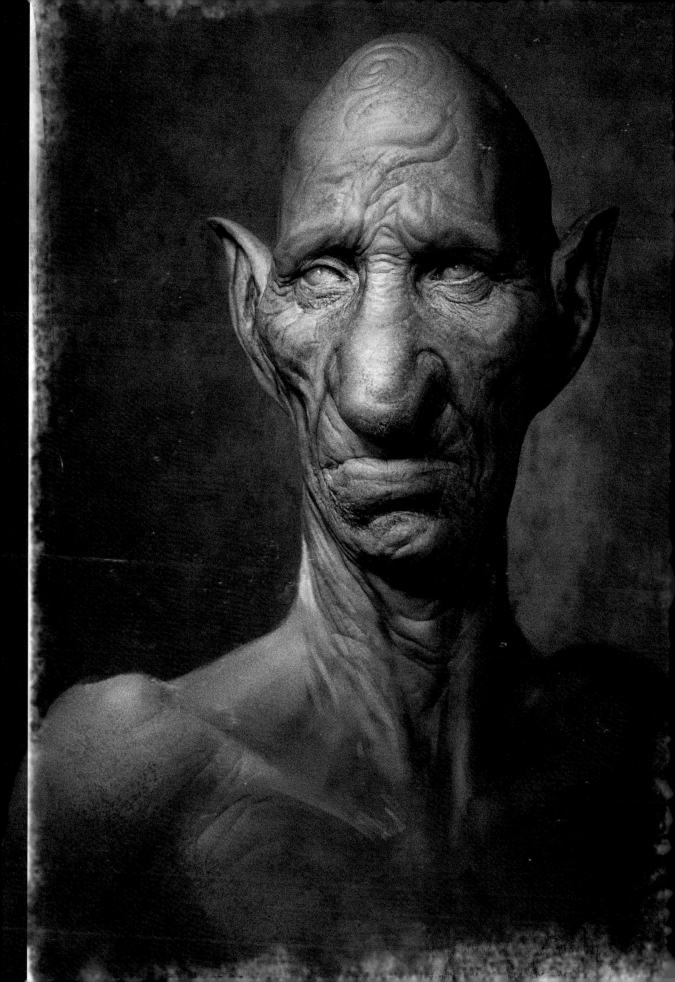

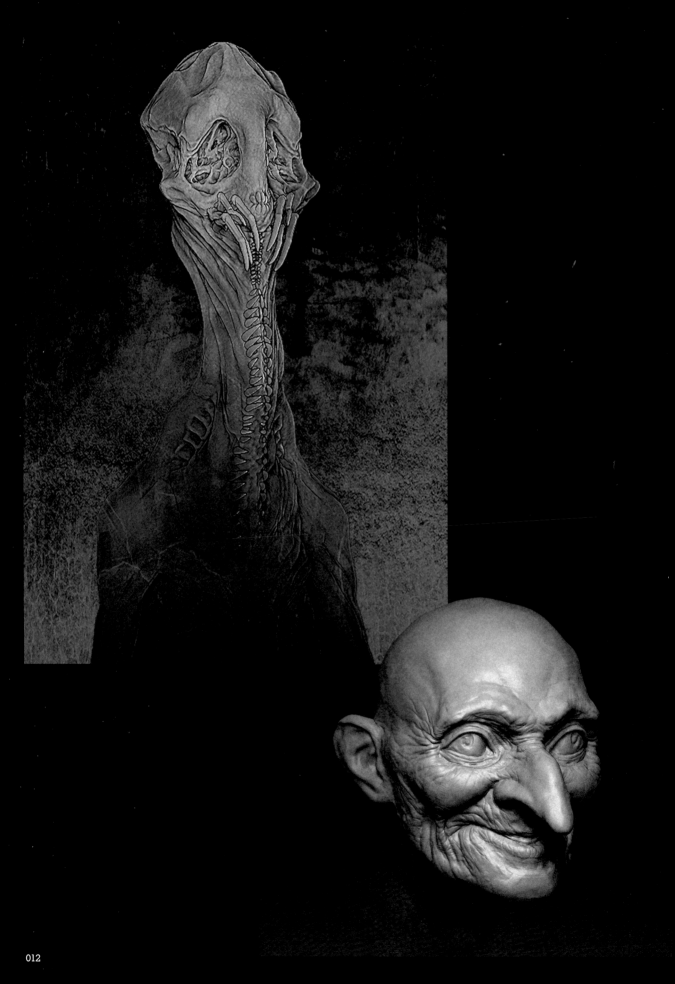

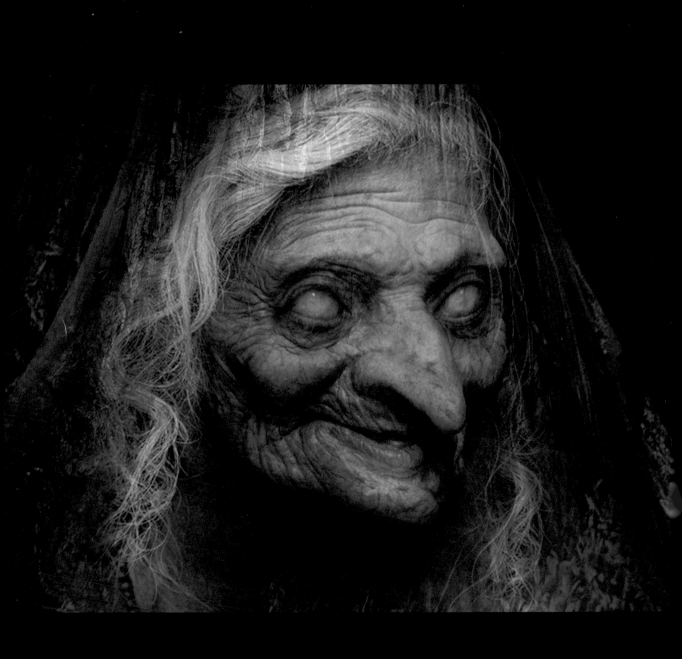

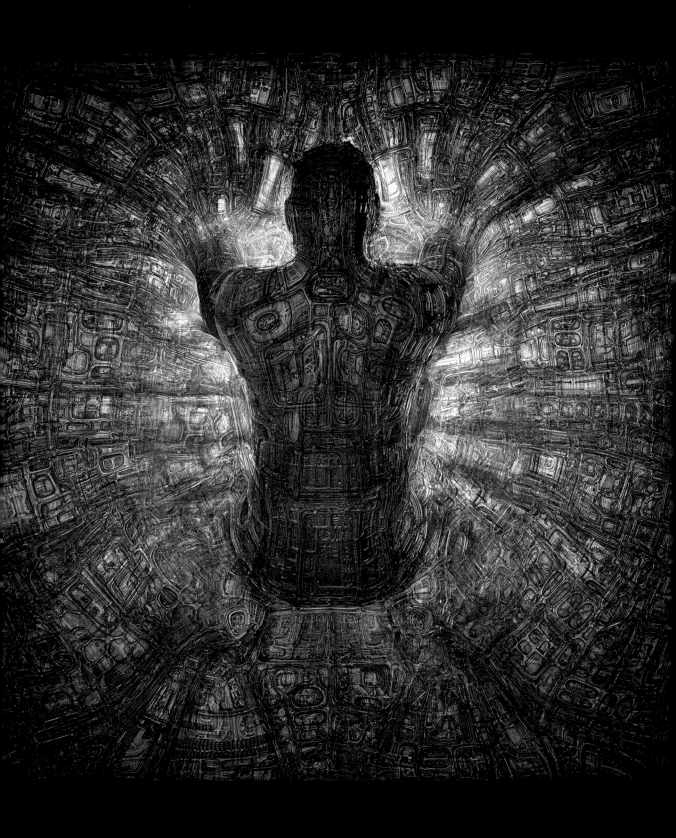

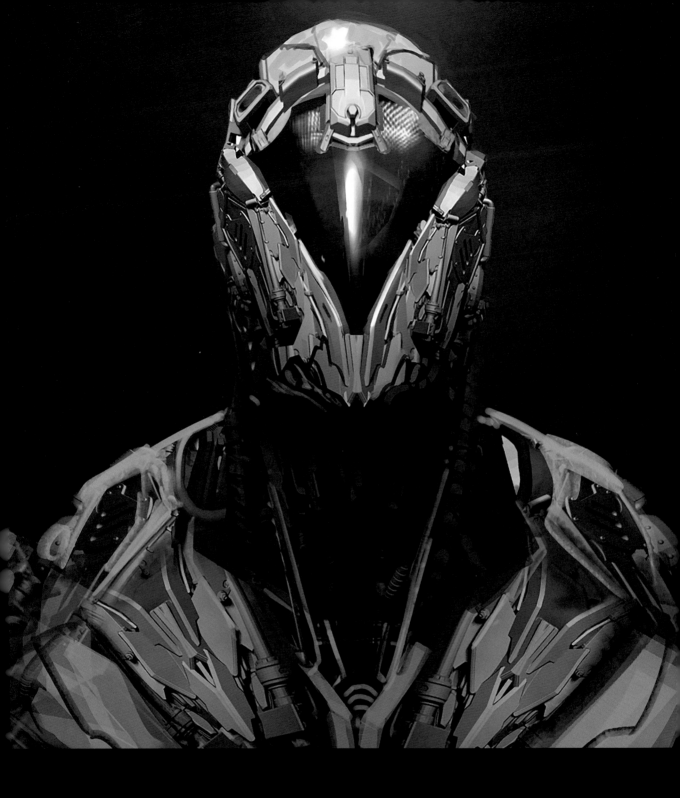

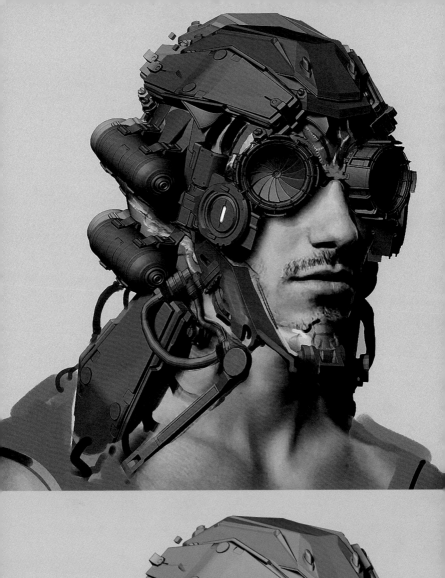
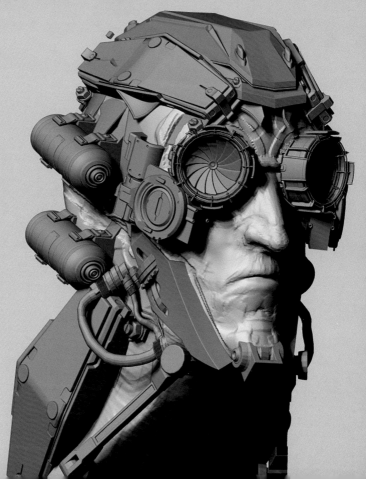

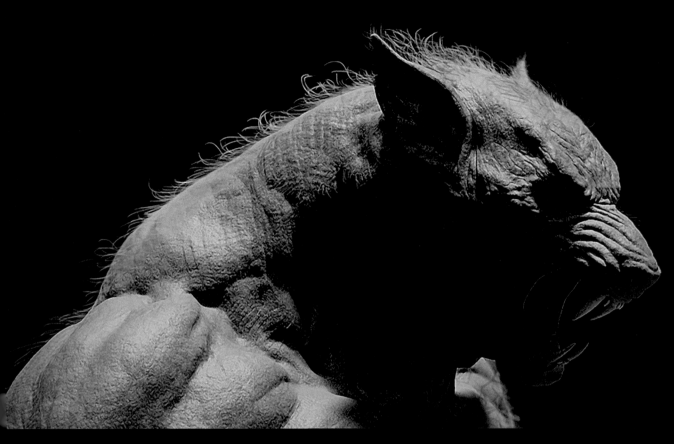

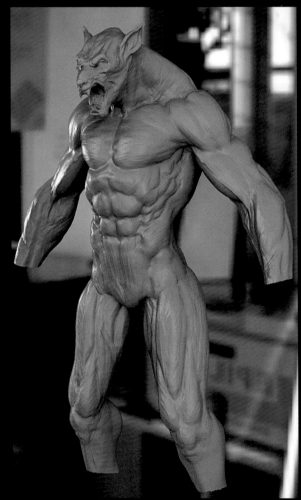

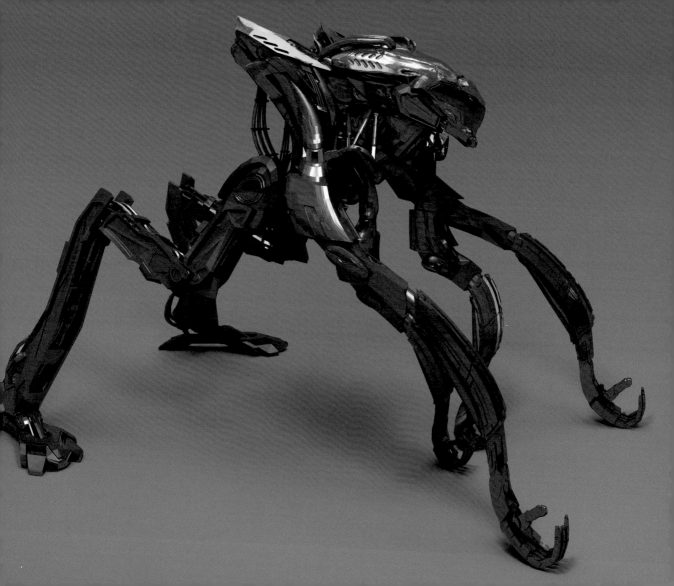

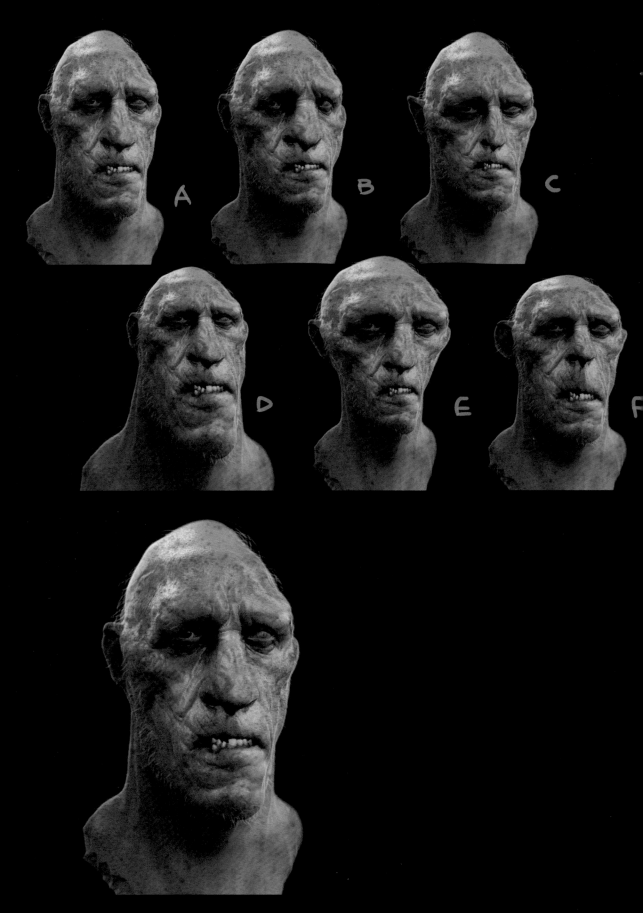

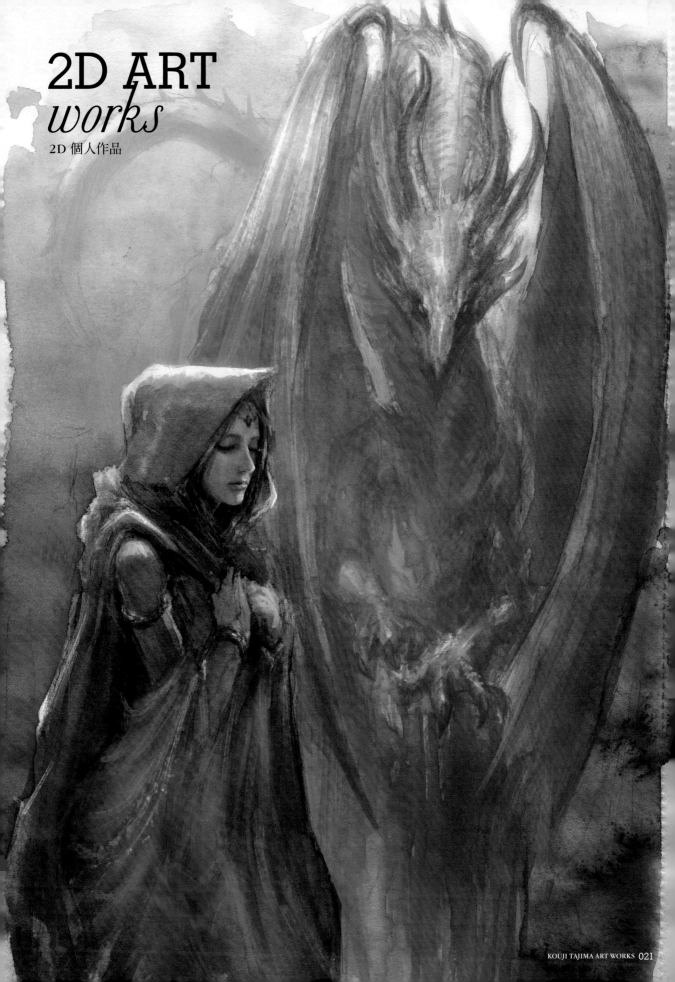

2D ART
works

2D 個人作品

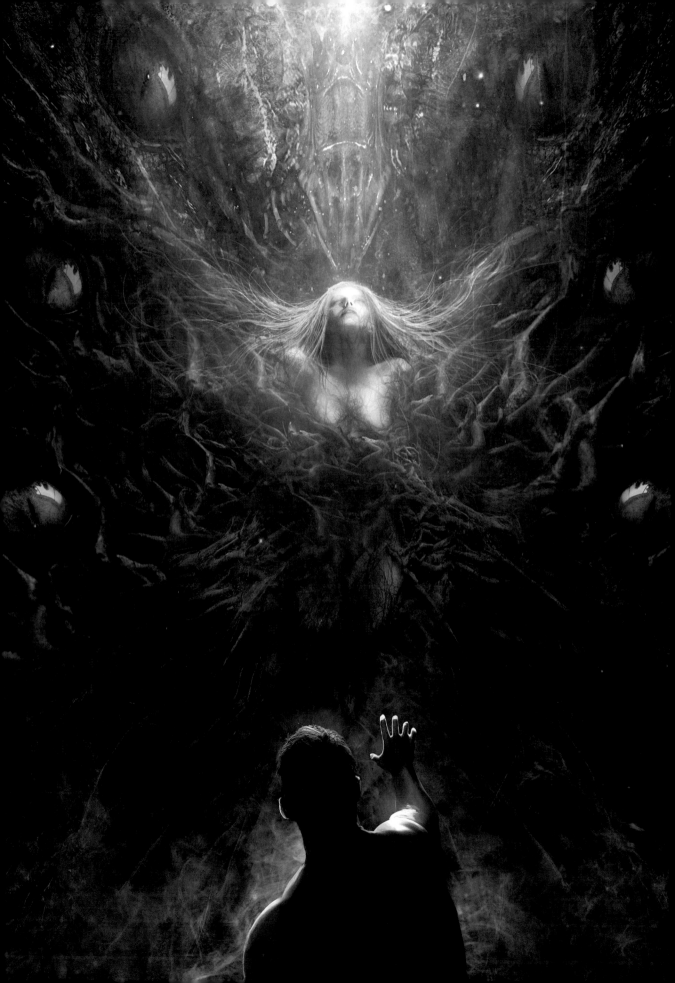

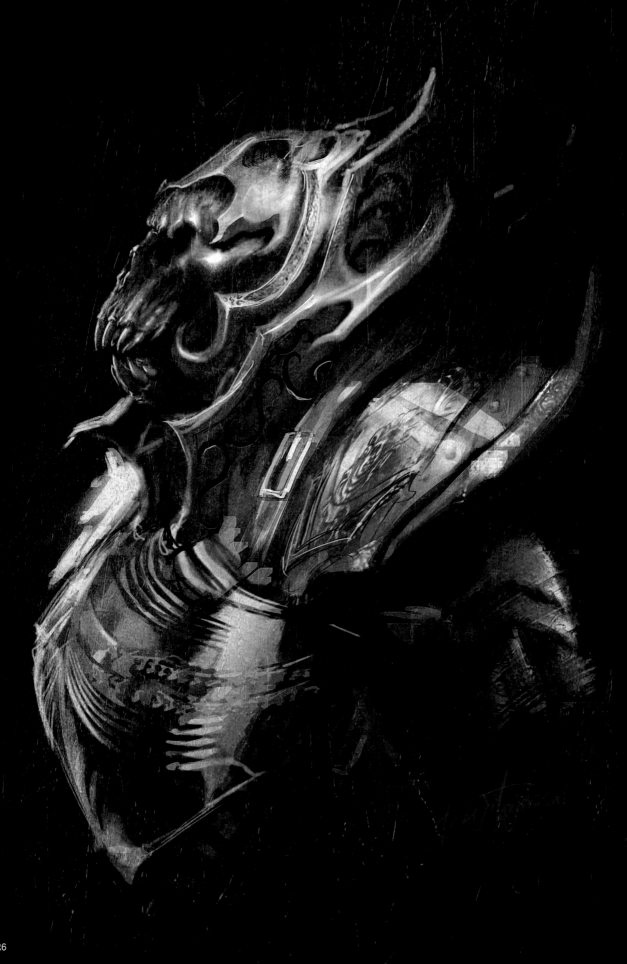

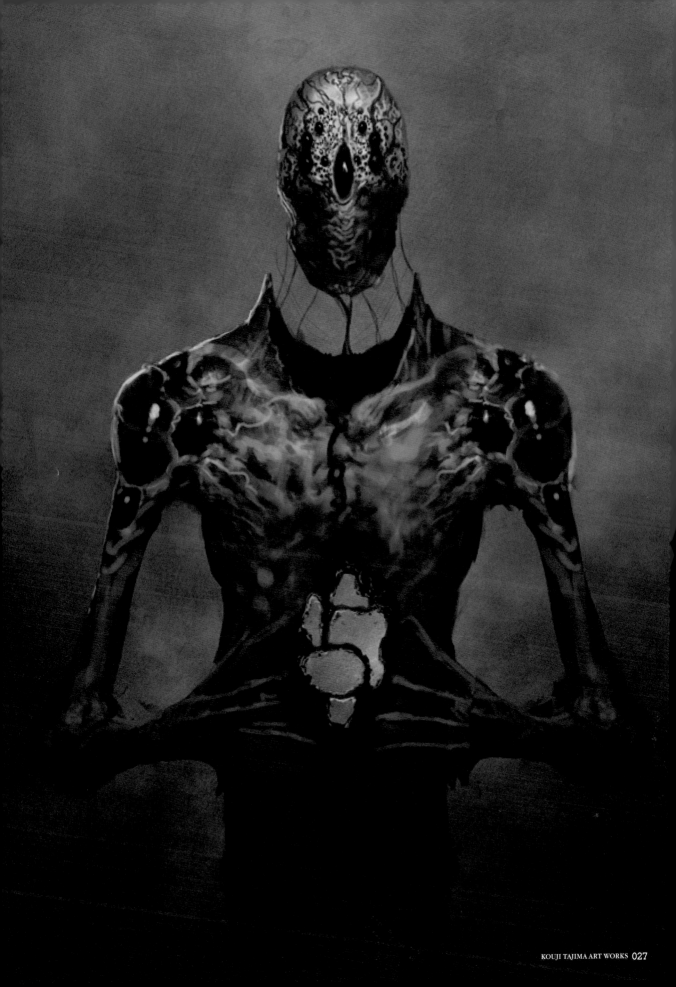

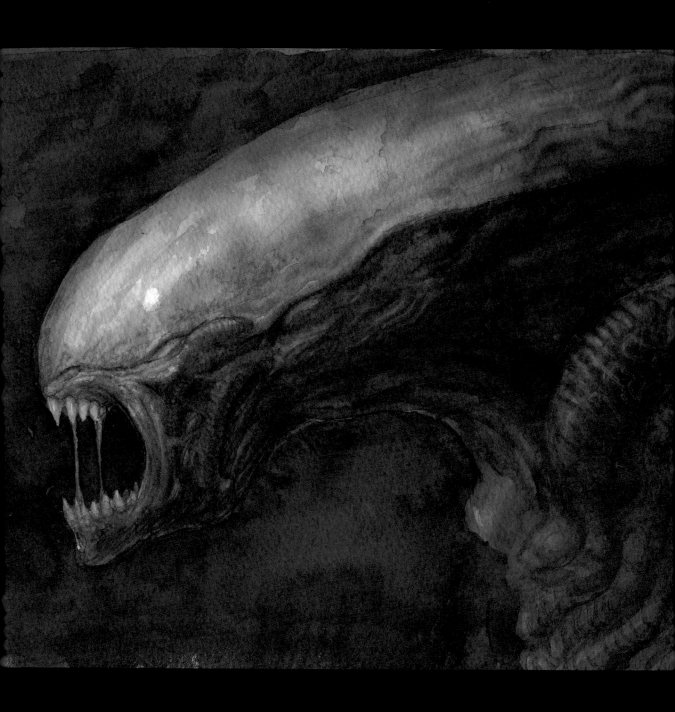

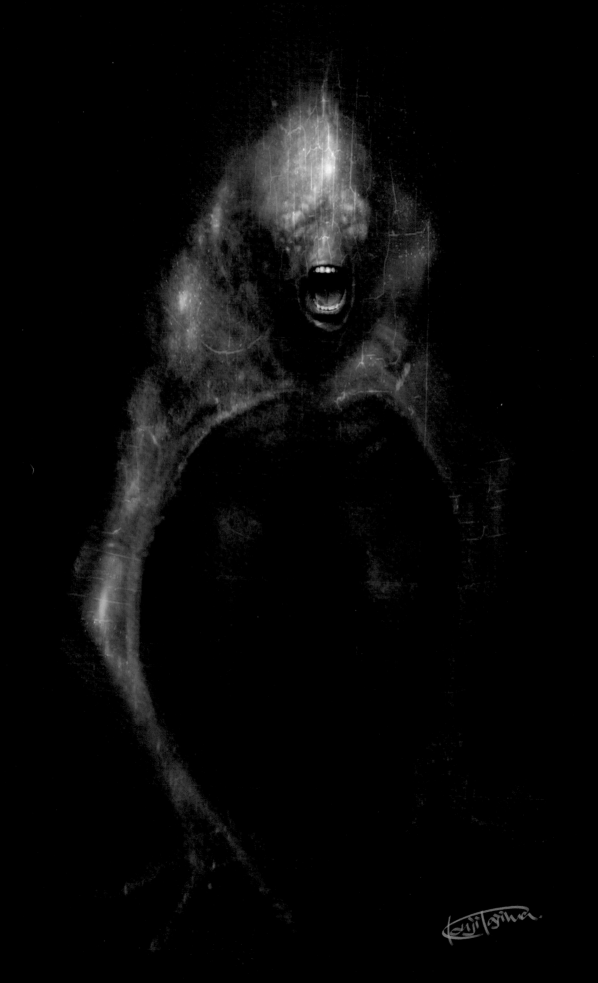

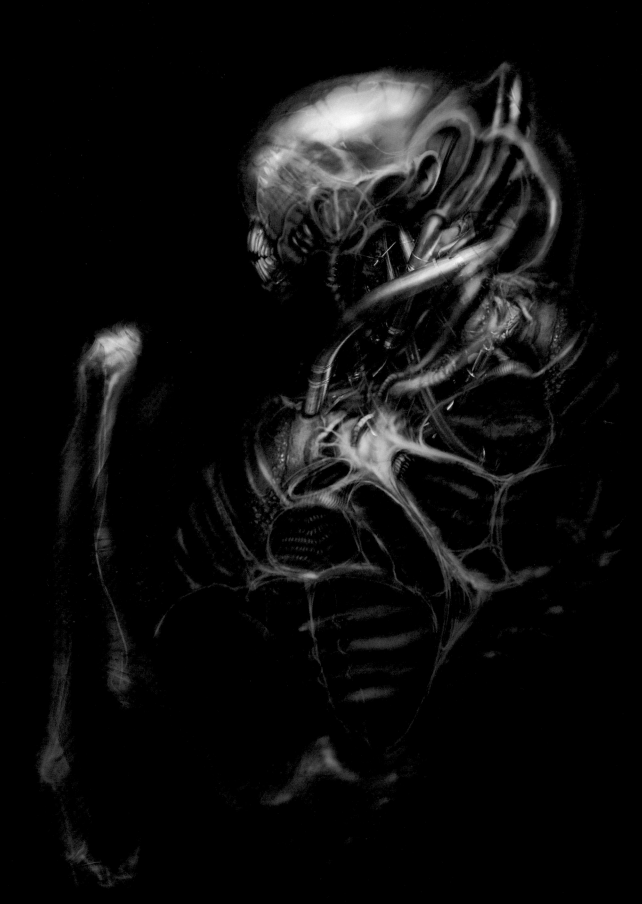

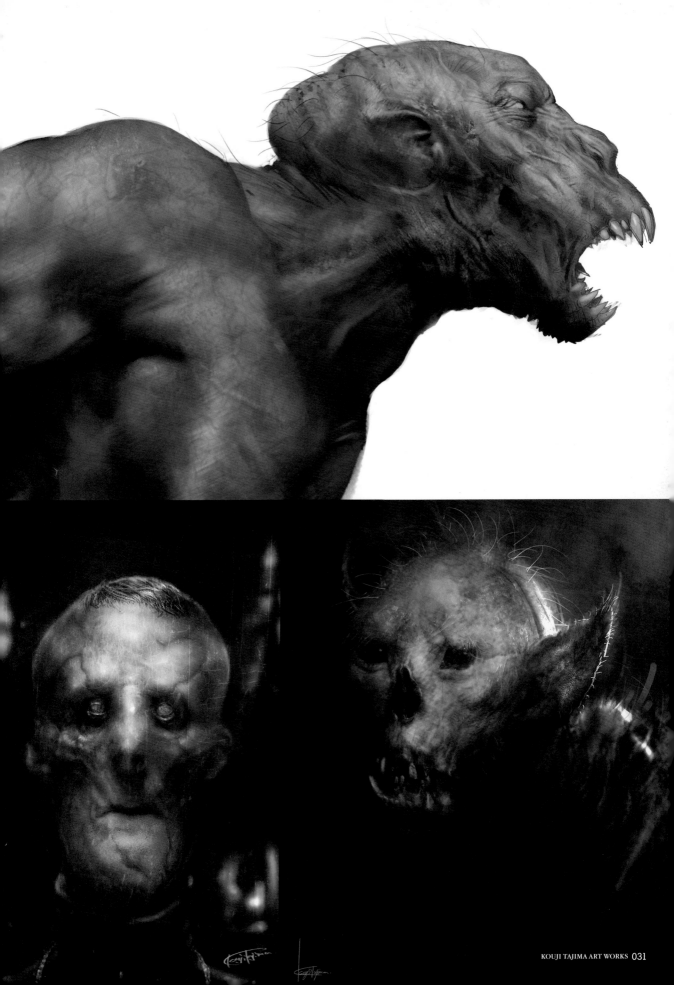

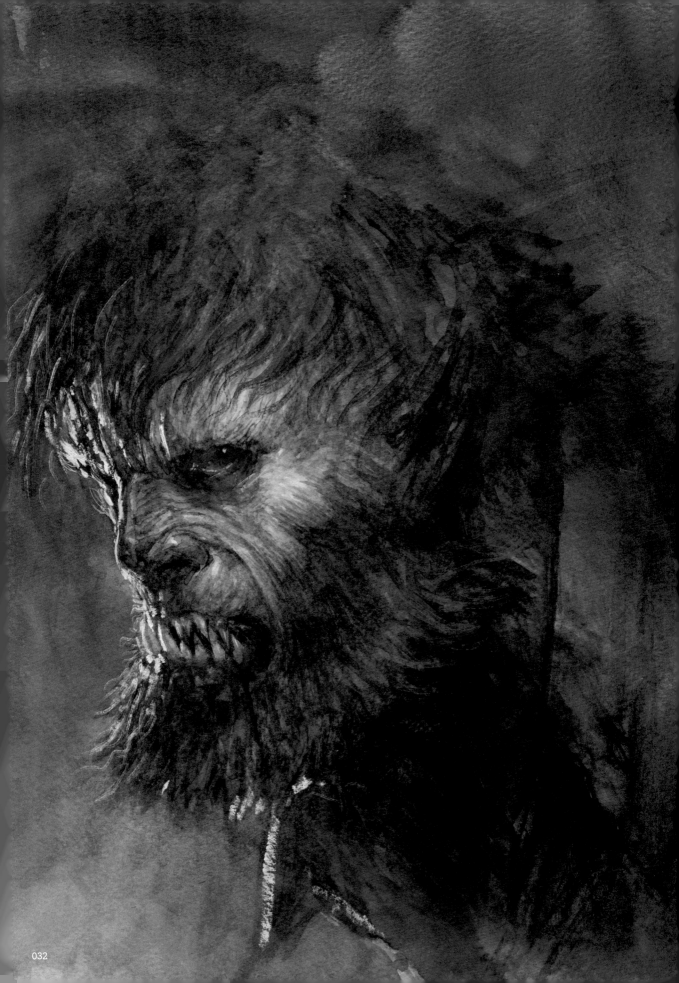

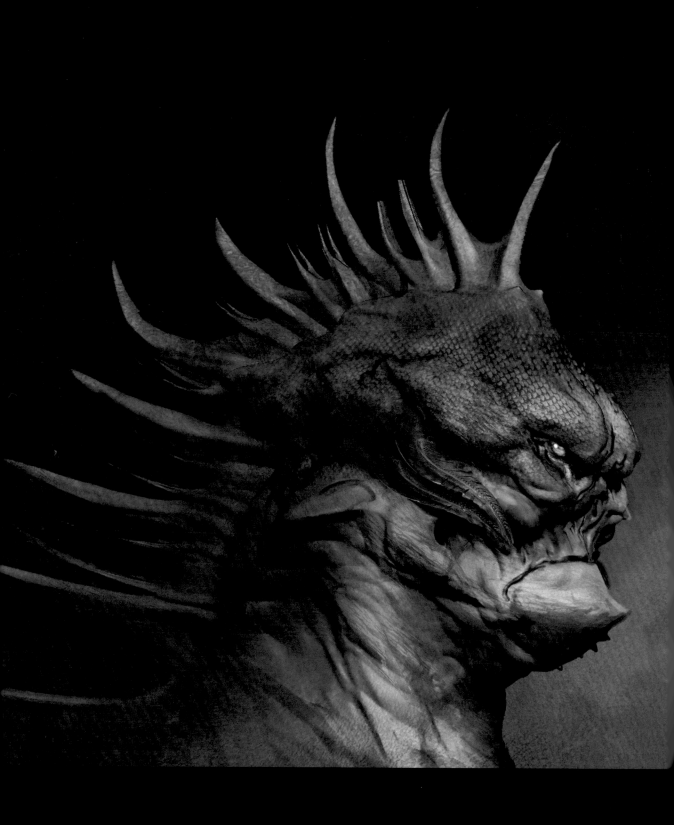

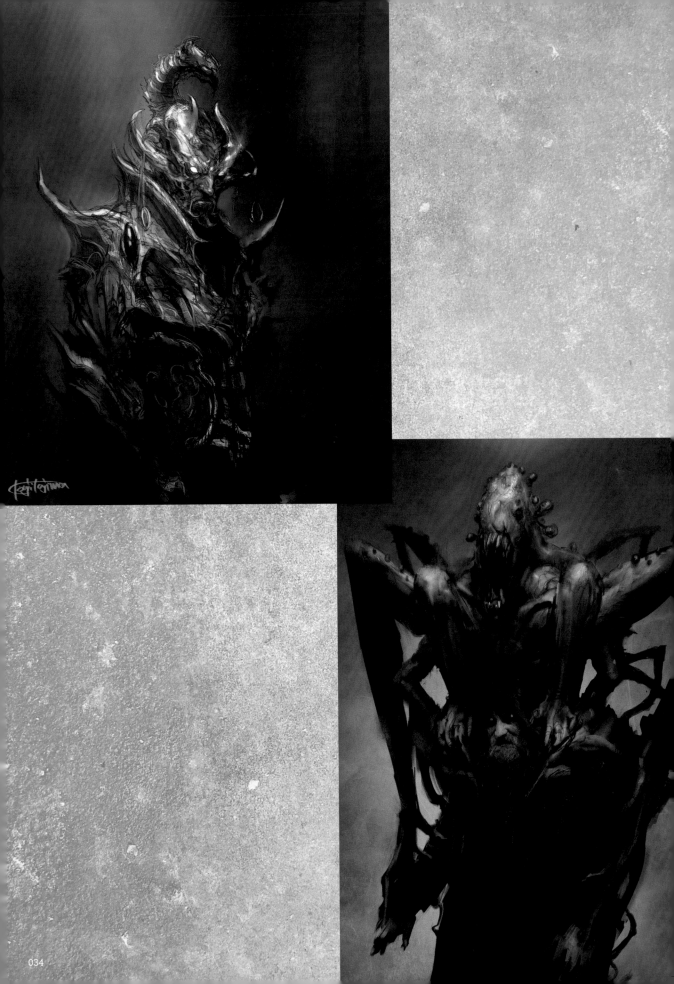

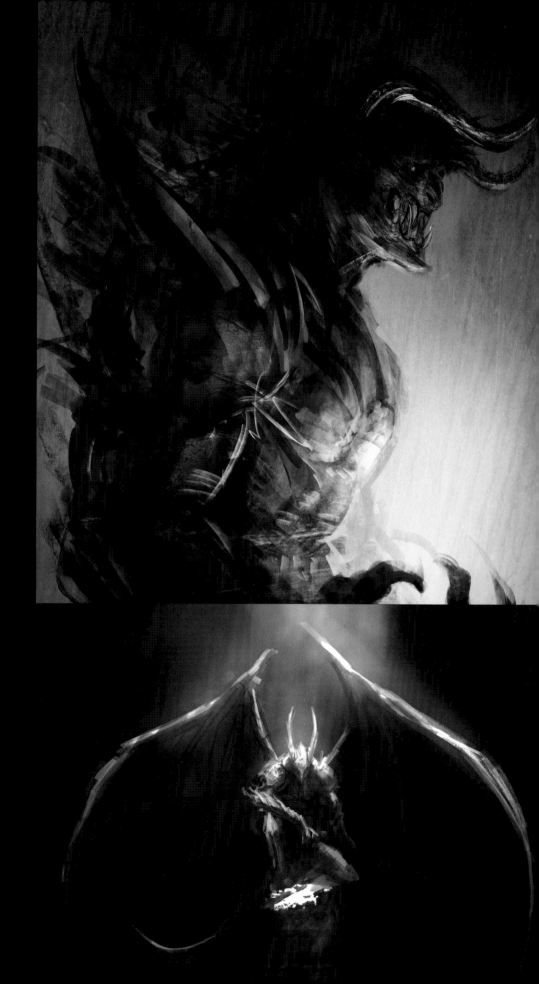

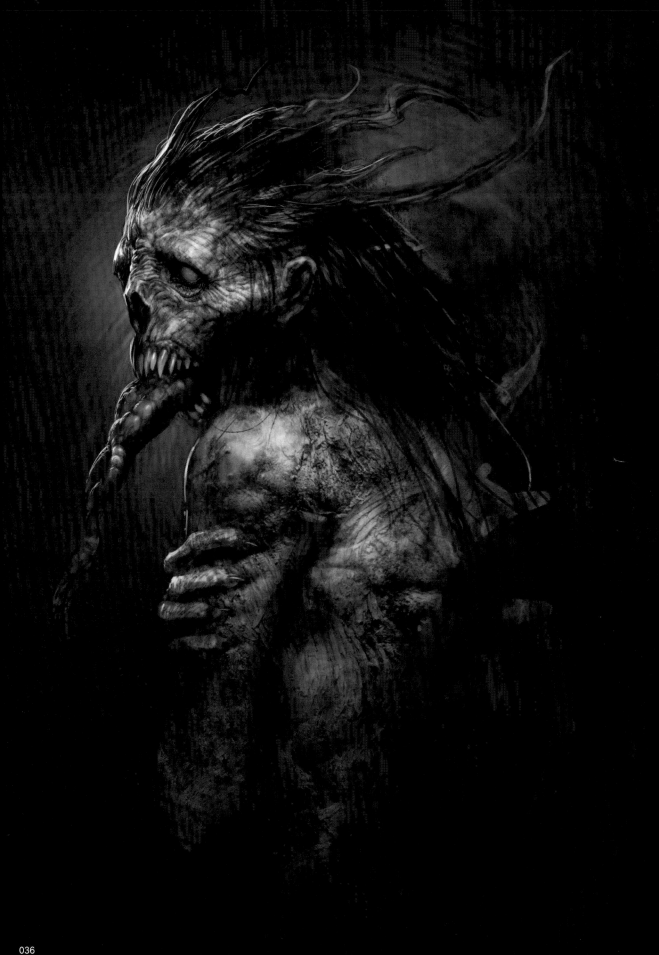

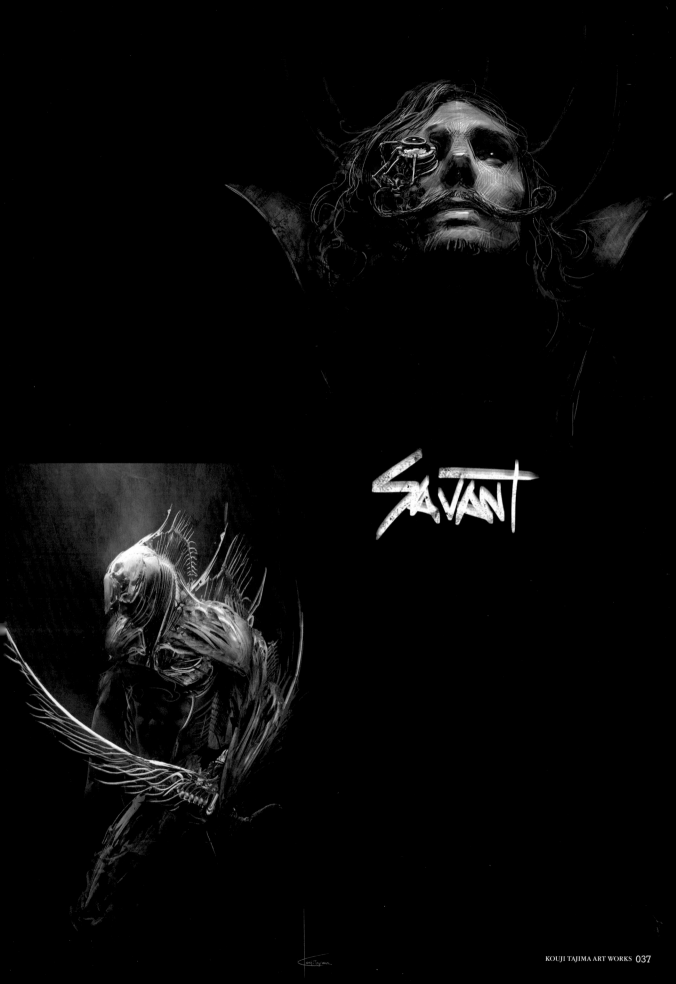

SAVANT

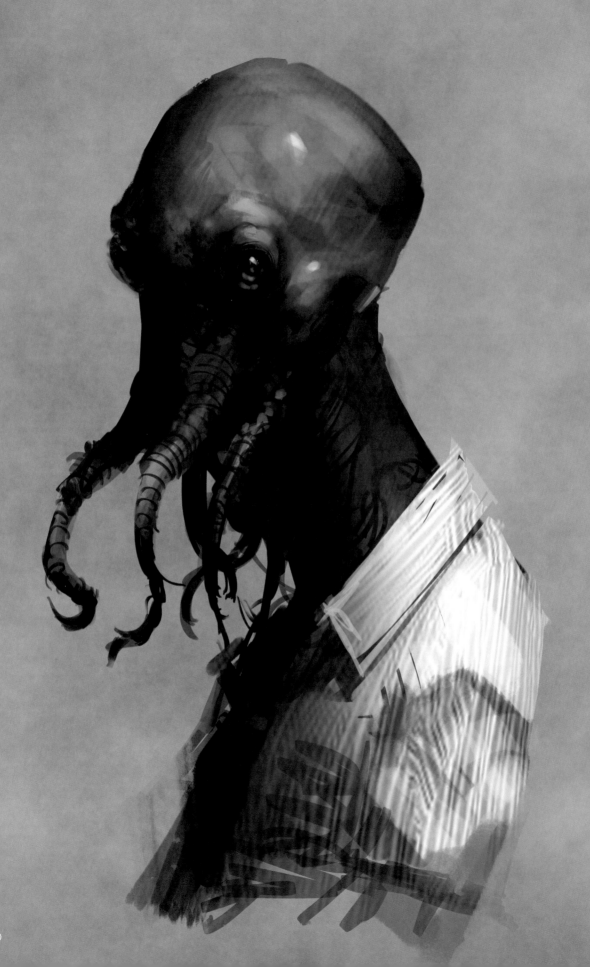

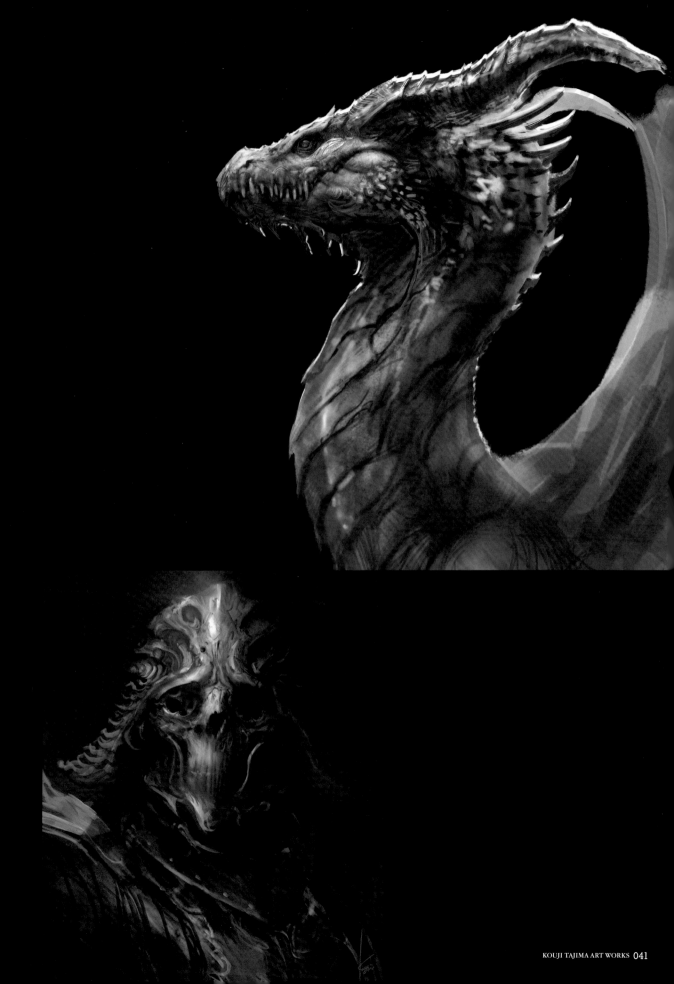

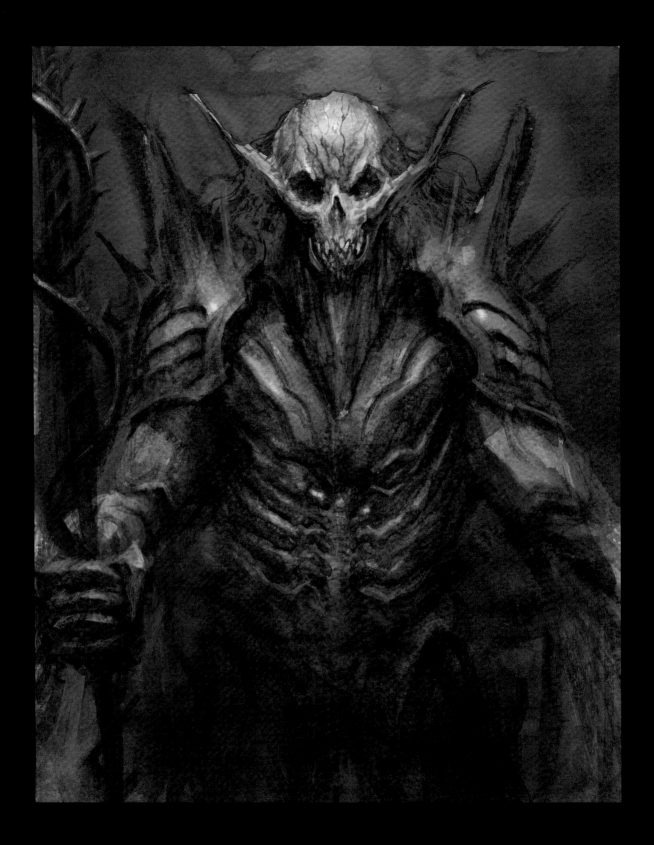

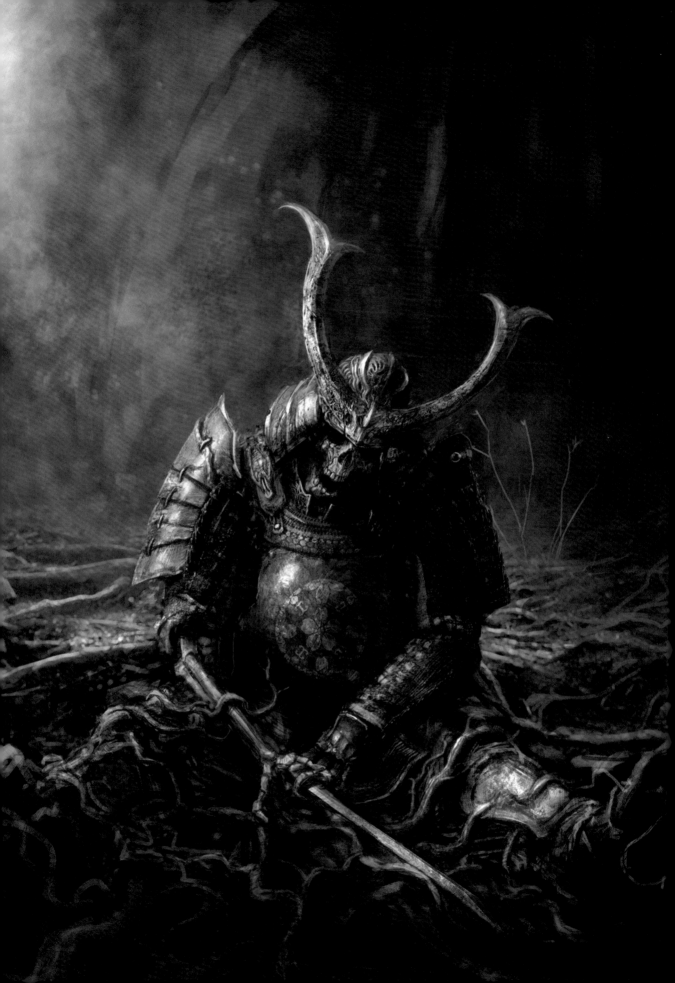

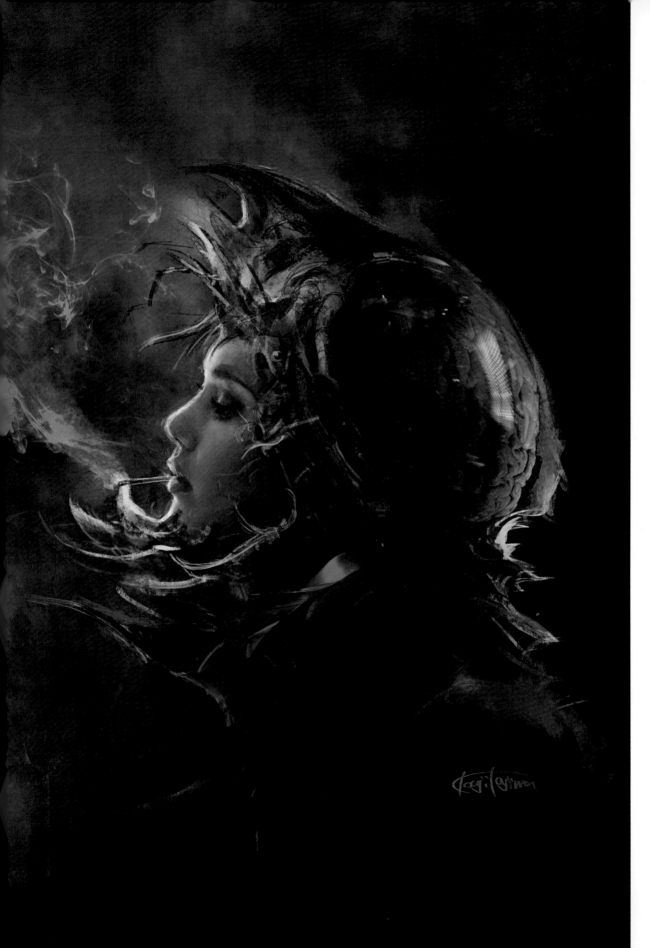

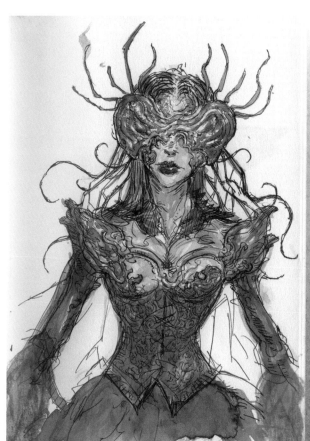
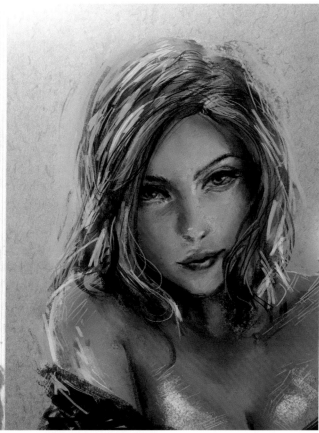
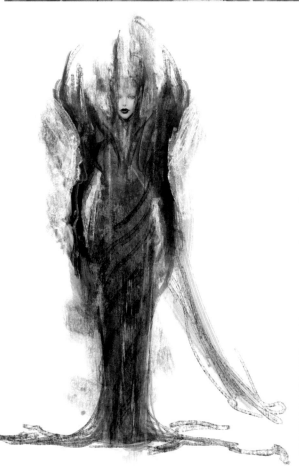
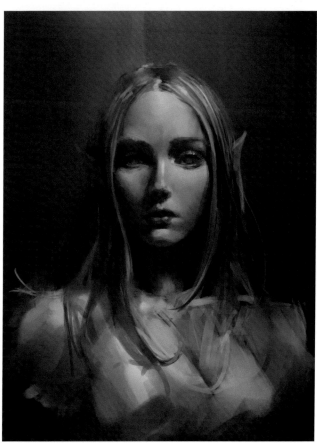

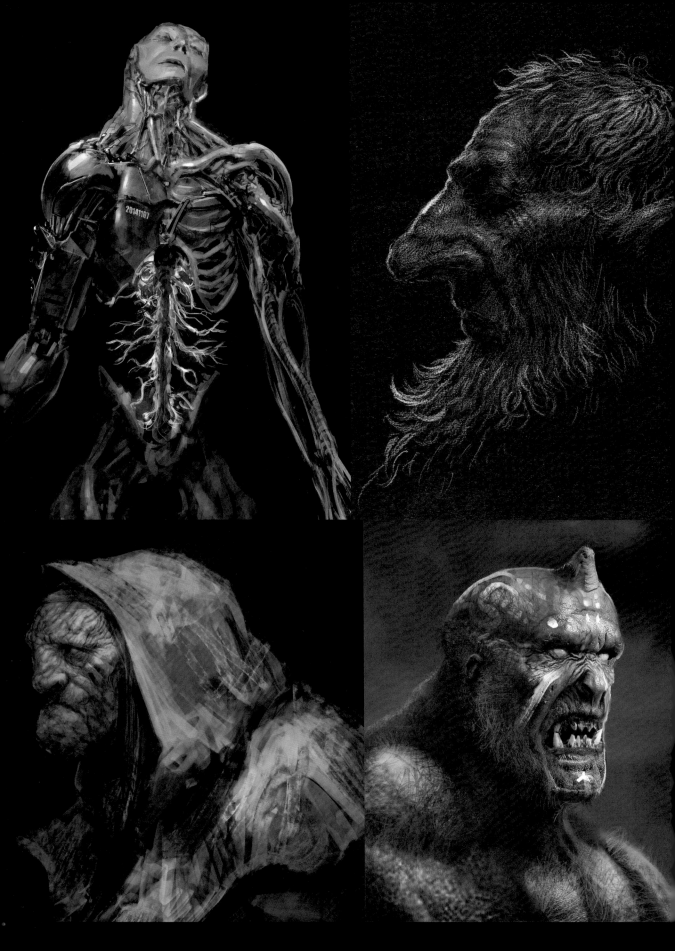

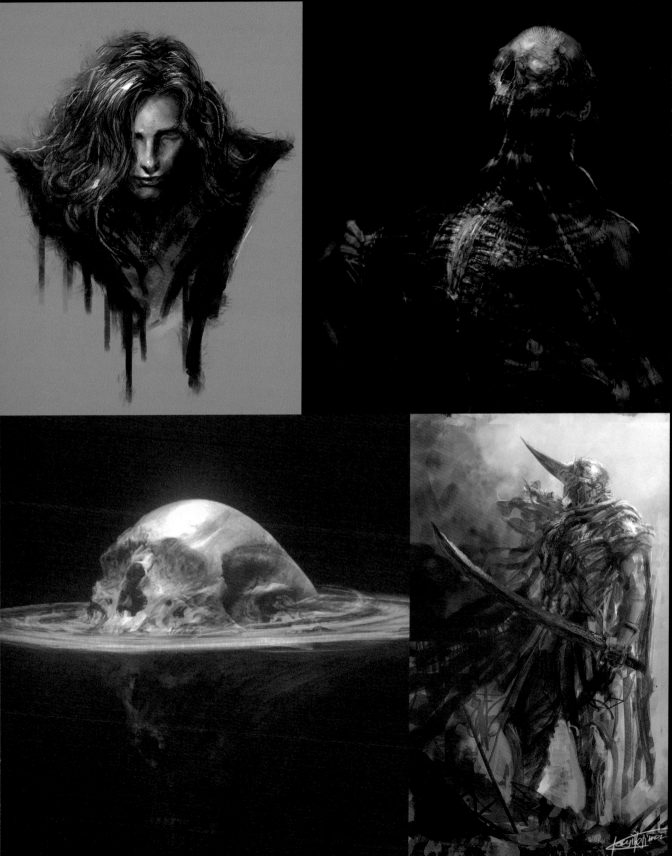

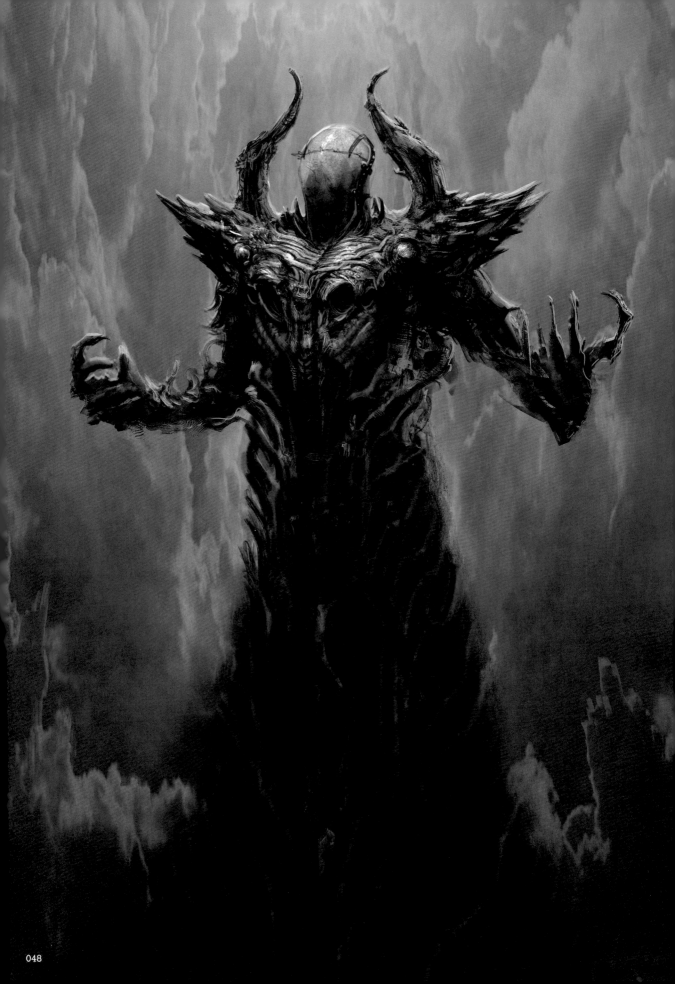

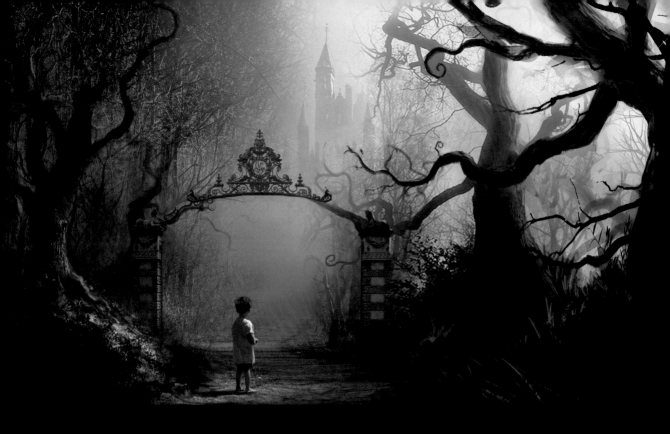

Environment
design 概念藝術

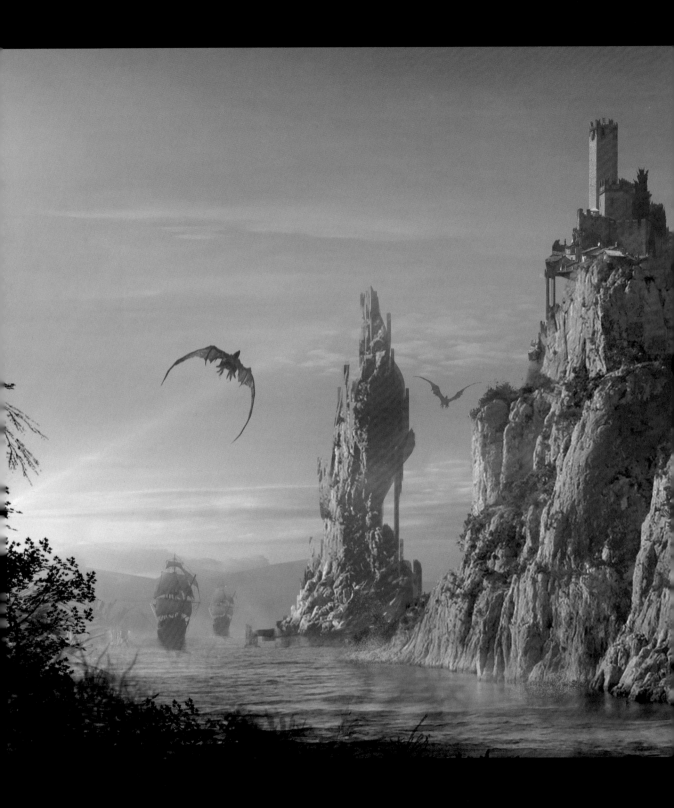

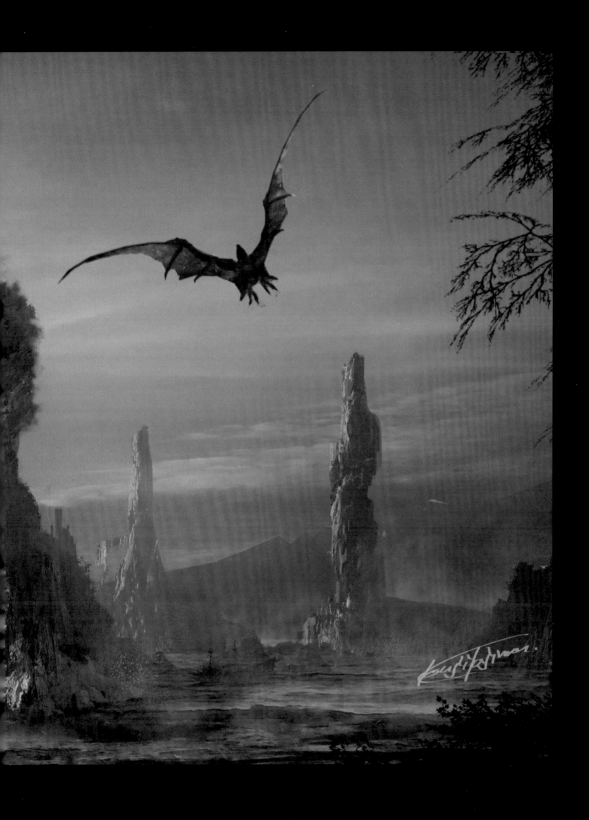

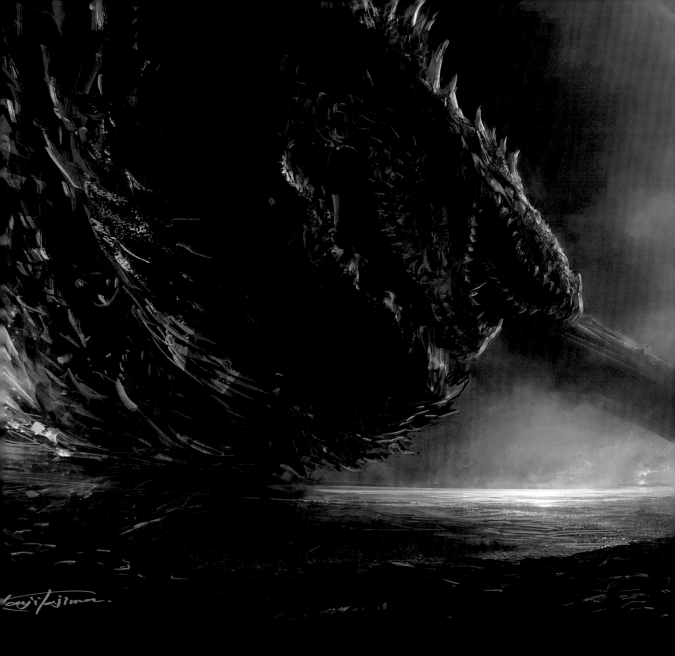

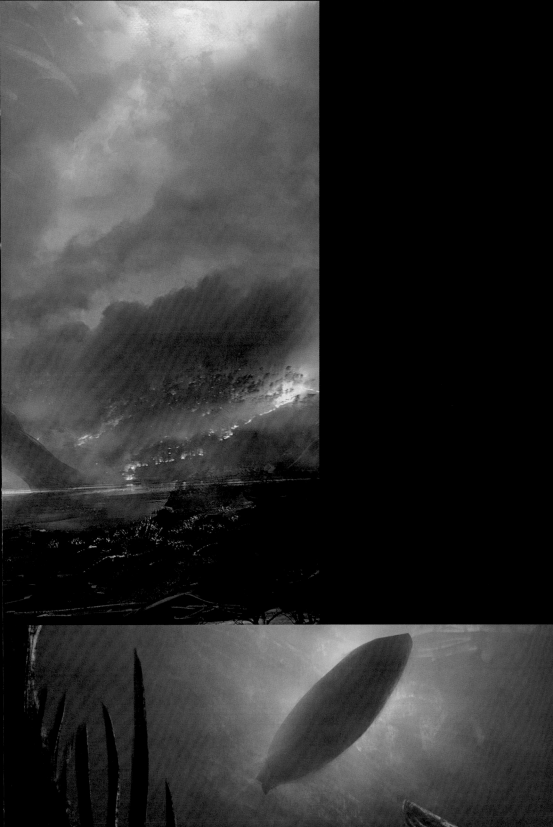

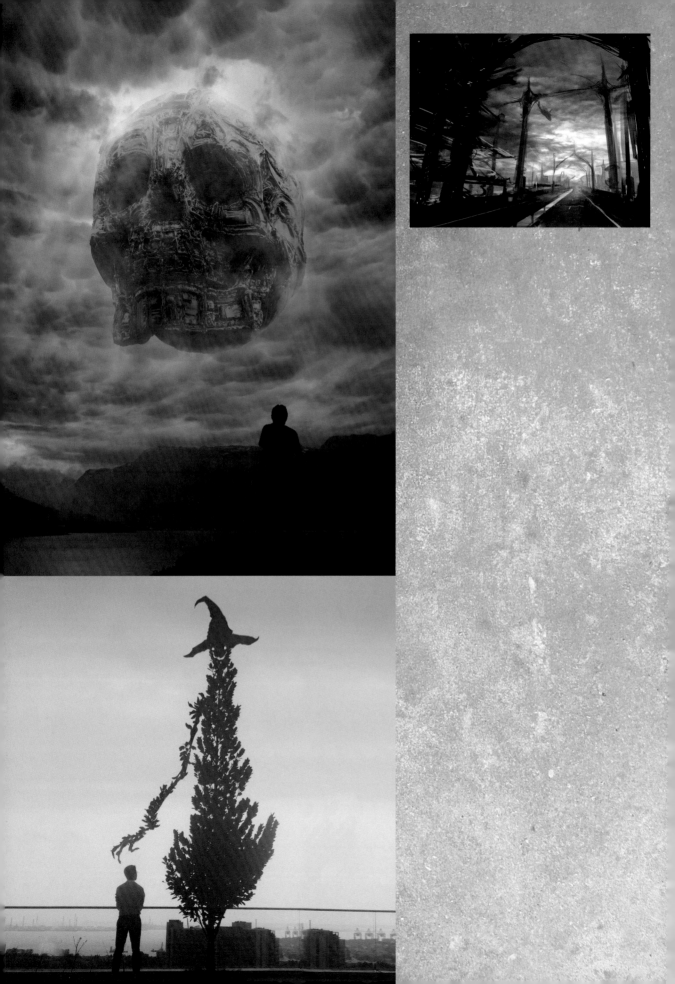

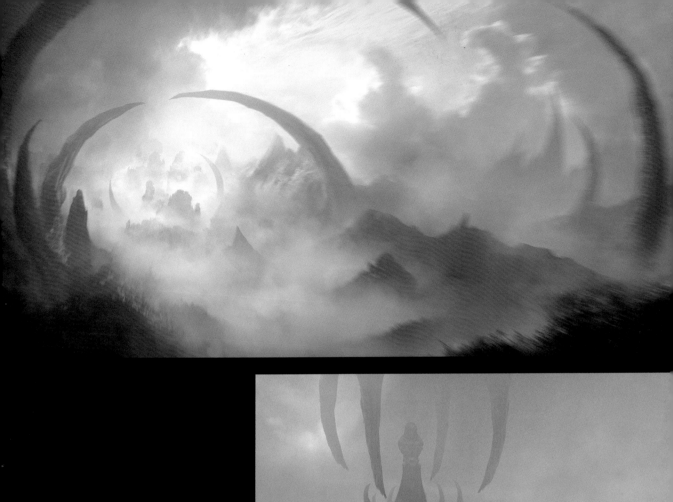

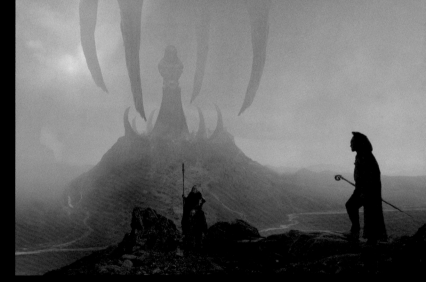

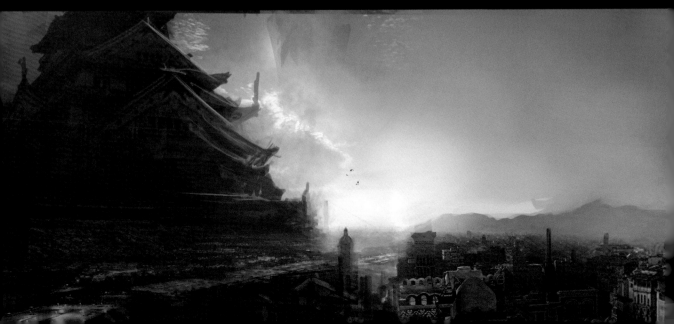

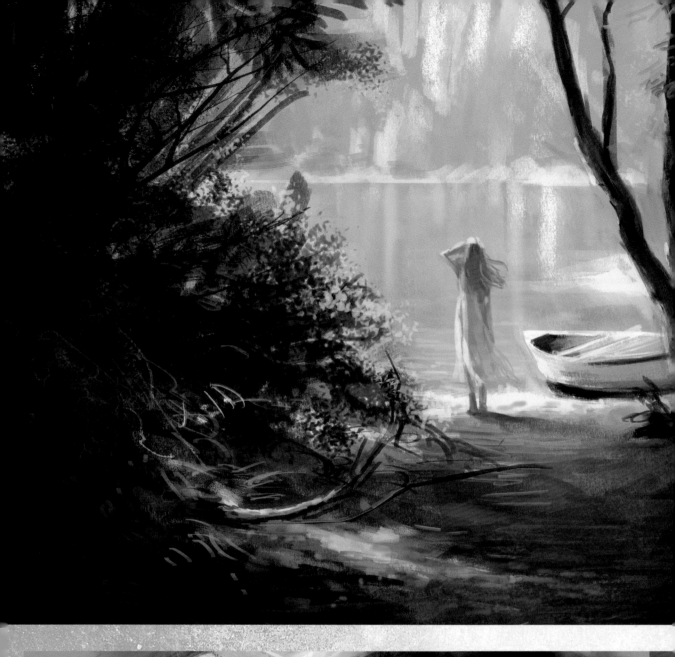
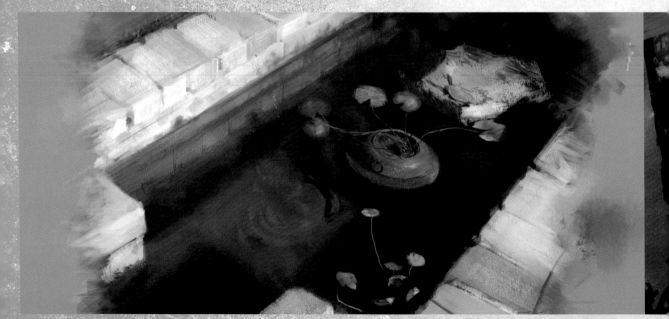

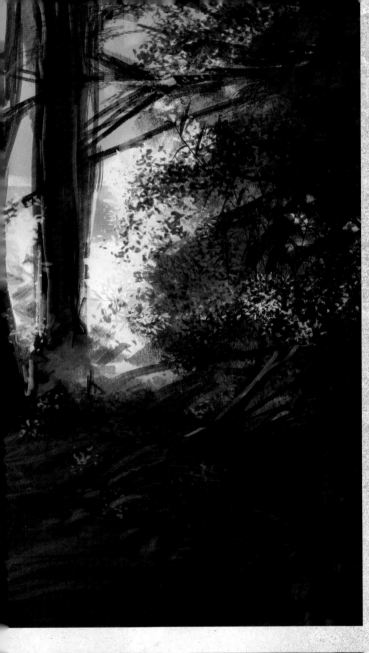

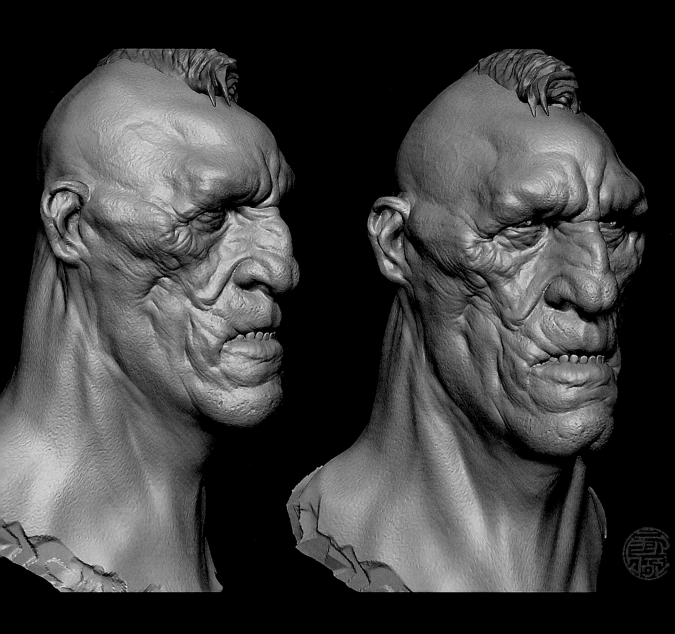

Sculpture
works
ZBrush 造形作品

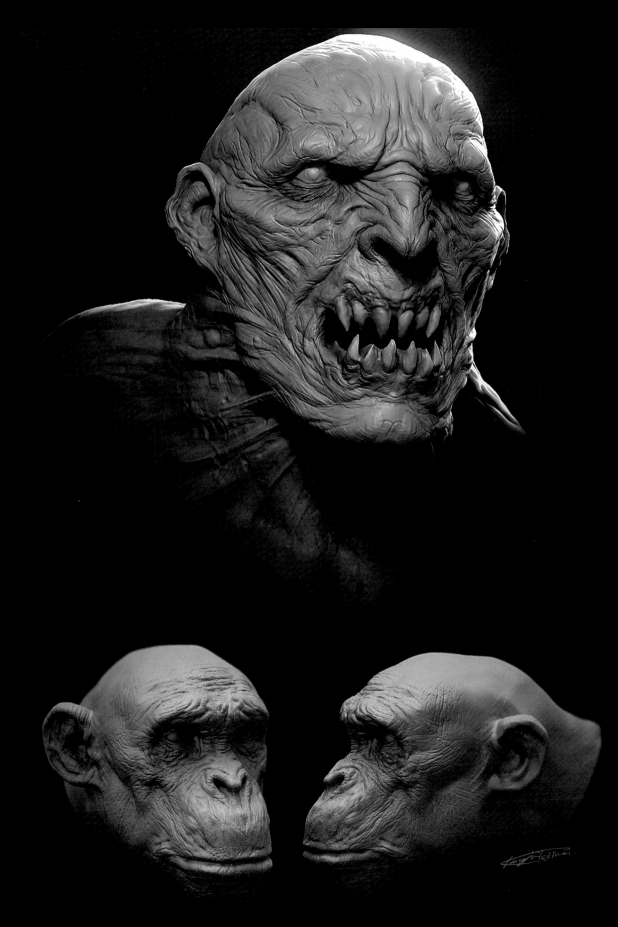

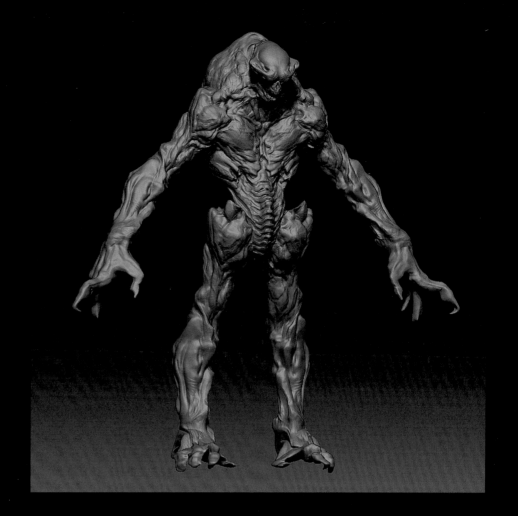
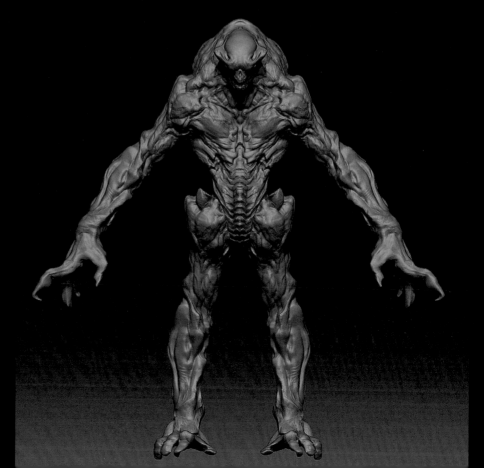

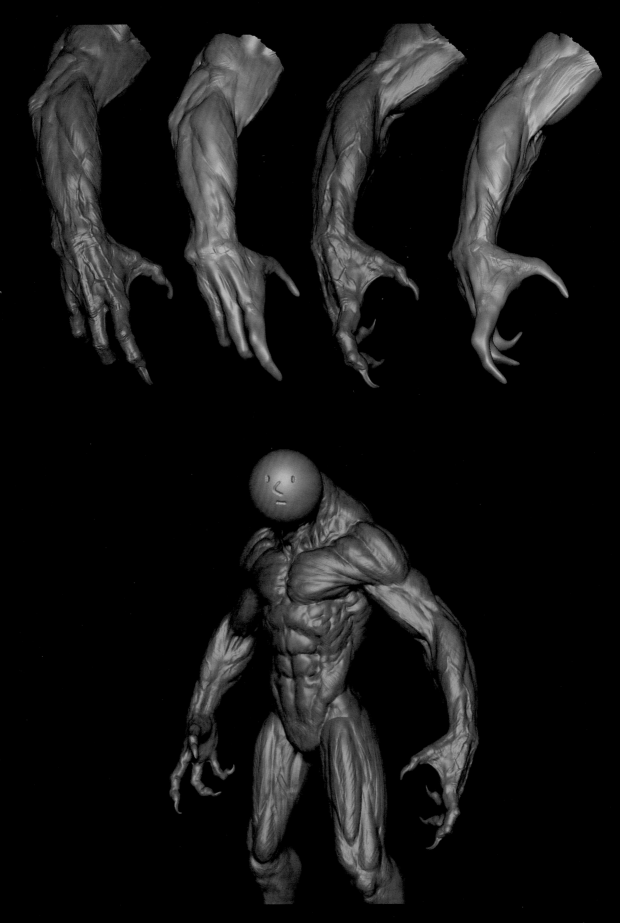

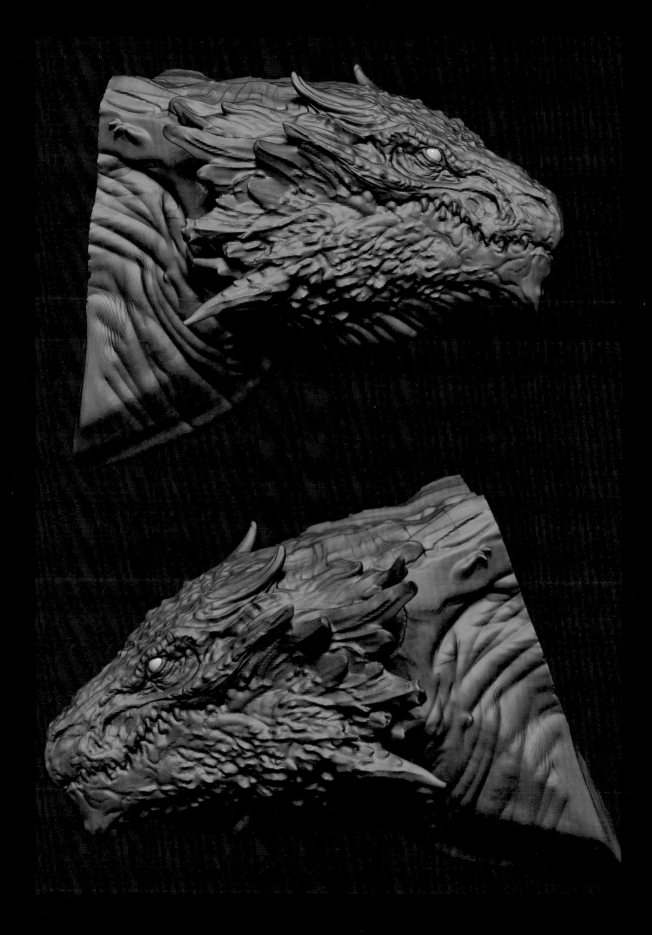

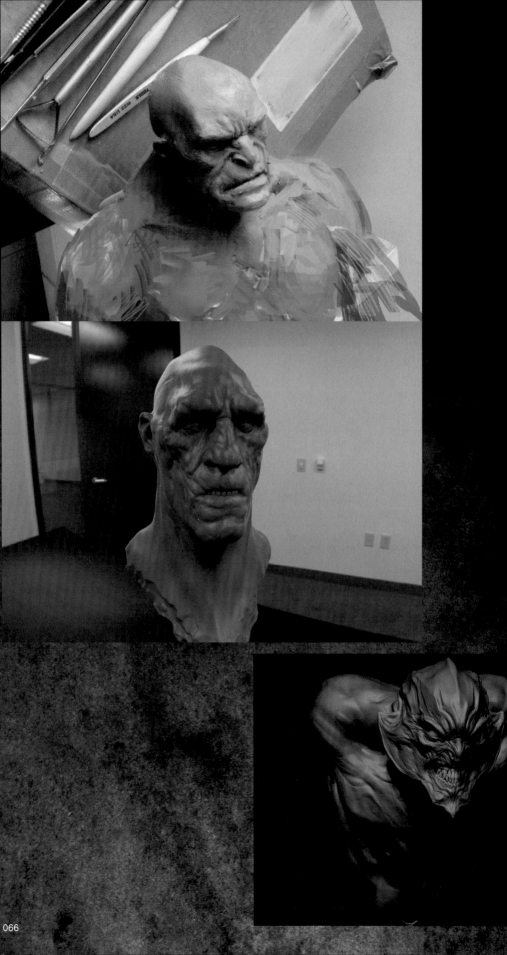

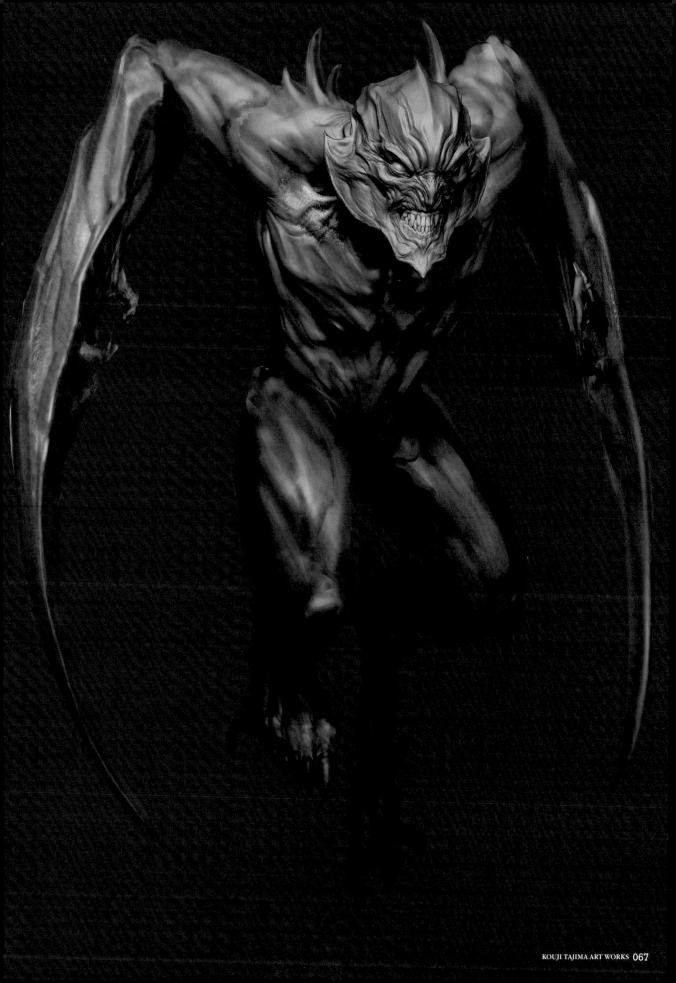

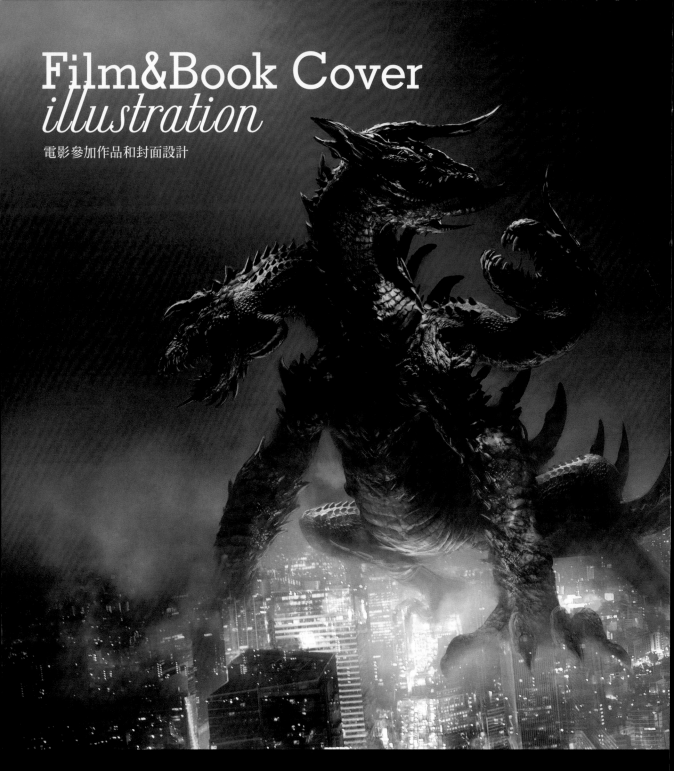

Film&Book Cover
illustration
電影參加作品和封面設計

《怪獸文藝的逆襲》封面設計
©KADOKAWA／東雅夫編、有栖川有栖、大倉崇裕　其他／裝訂 須田杏奈

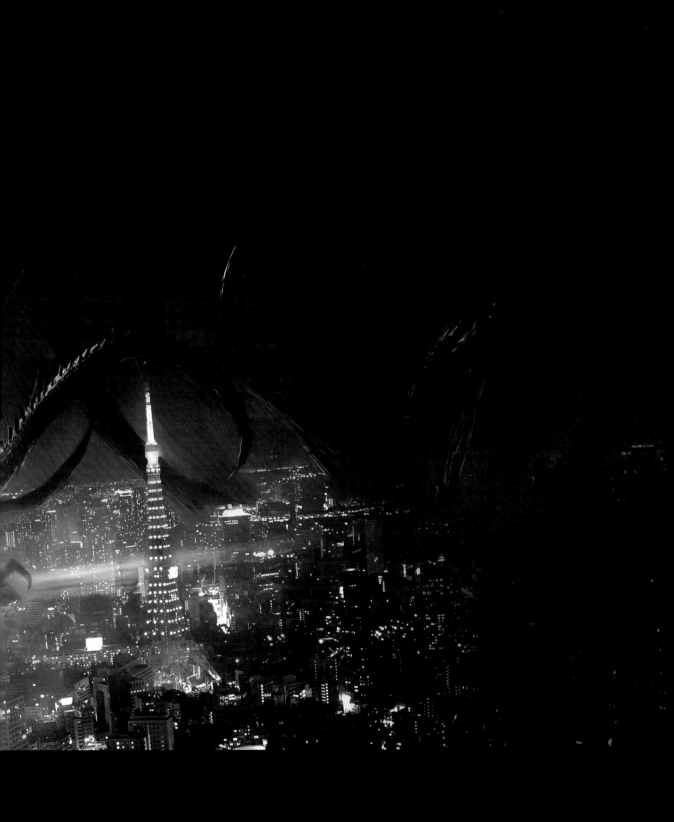

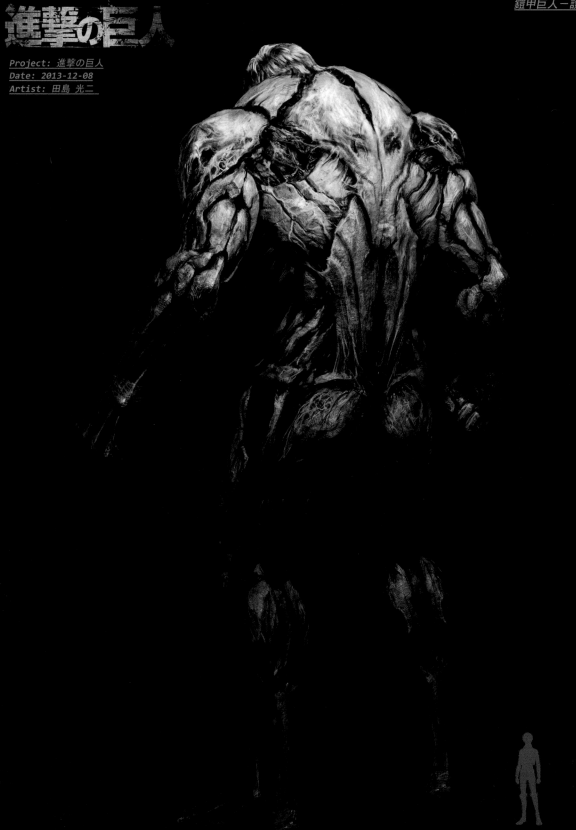

進撃の巨人

Project: 進撃の巨人
Date: 2013-12-08
Artist: 田島 光二

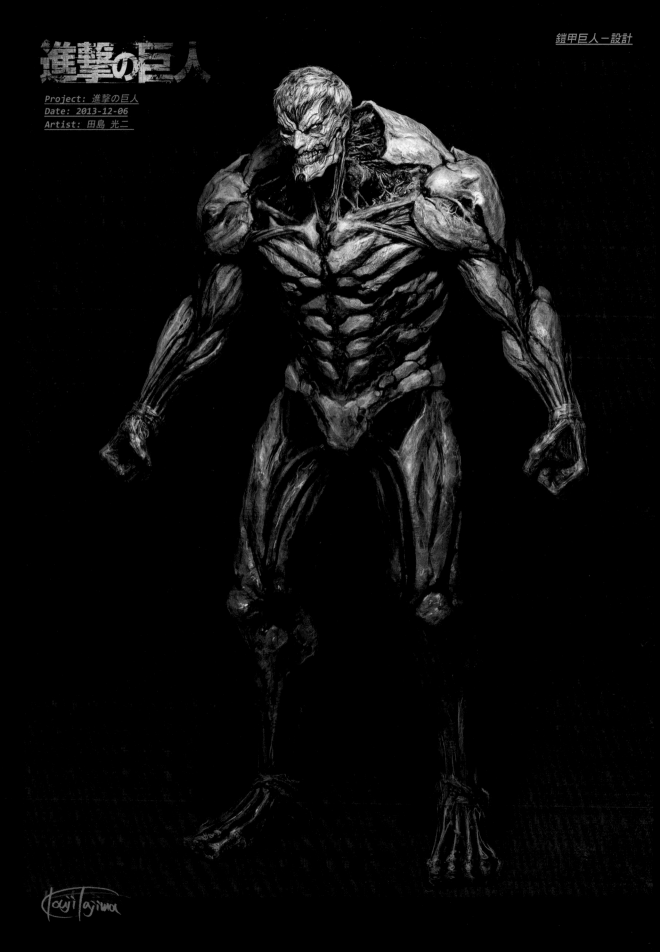

進撃の巨人

Project: 進撃の巨人
Date: 2013-12-06
Artist: 田島 光二

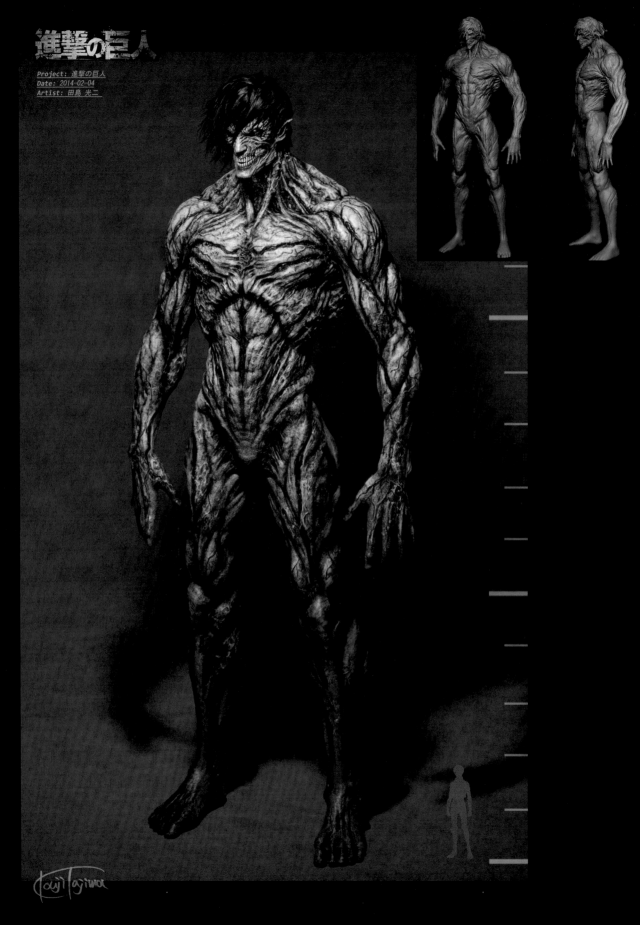

「進撃の巨人 ATTACK ON TITAN」"艾倫巨人" 設計稿　©2015 電影「進撃的巨人」製作委員會　©諫山創／講談社

Project: 進撃の巨人
Date: 2014-02-04
Artist: 田島 光二

進撃の巨人

Project: 進撃の巨人
Date: 2014-03-24
Artist: 田島 光二

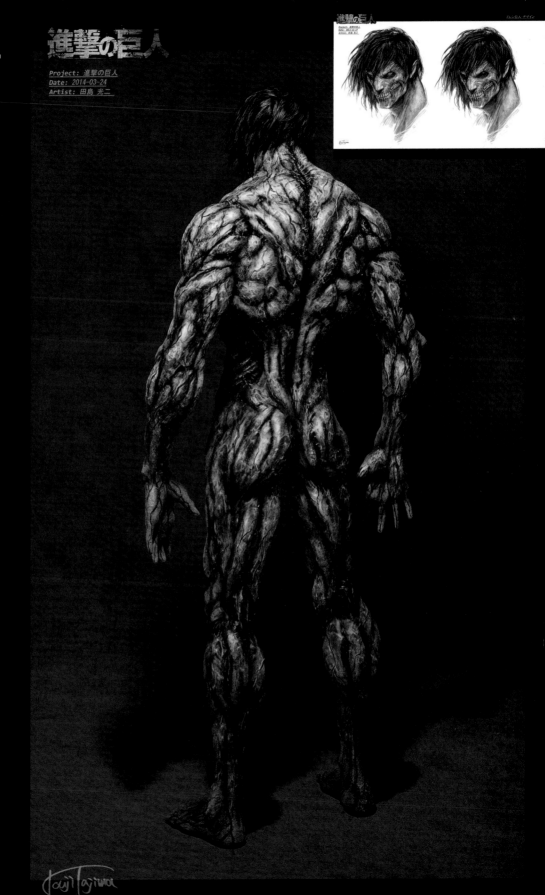

「GEHENNA ～死の生ける場所～」

預定2016年播映！

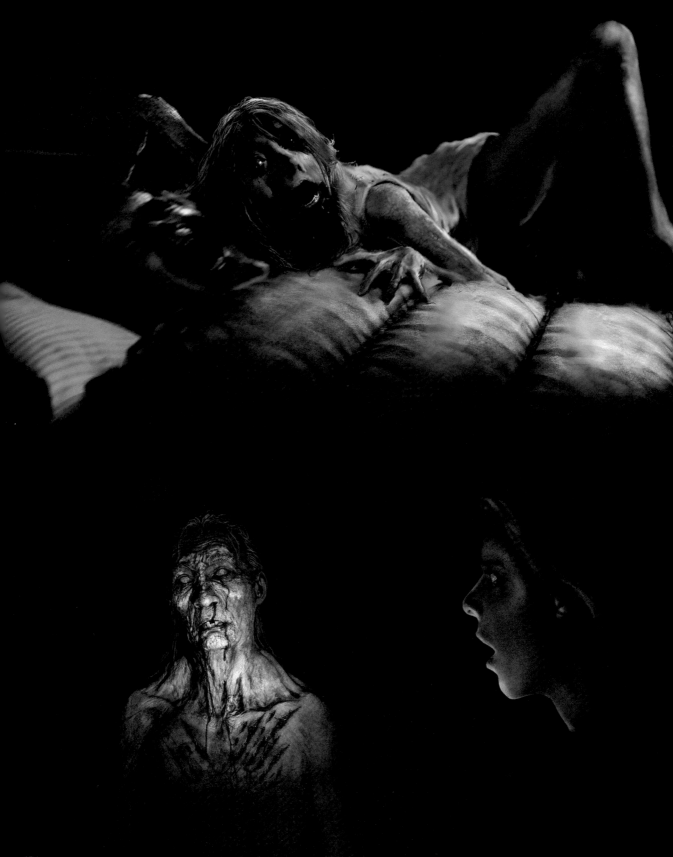

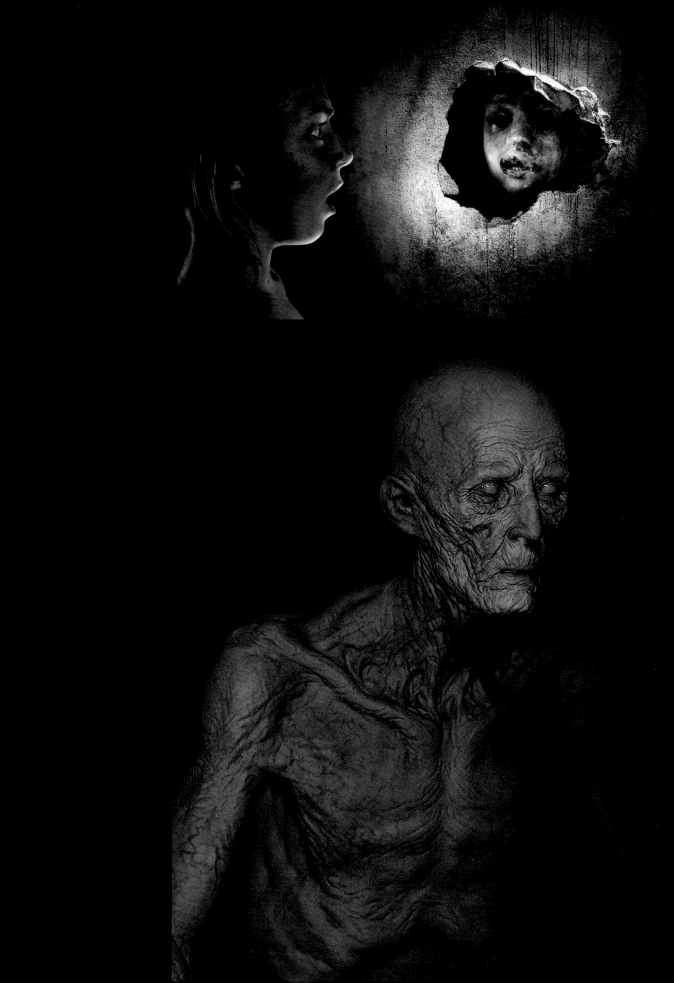

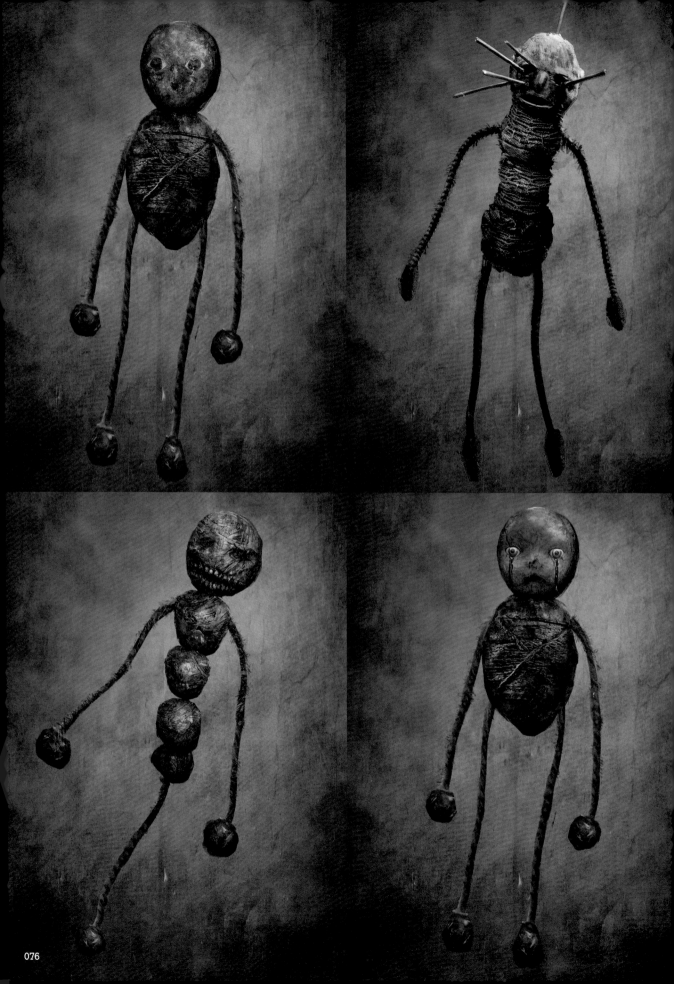

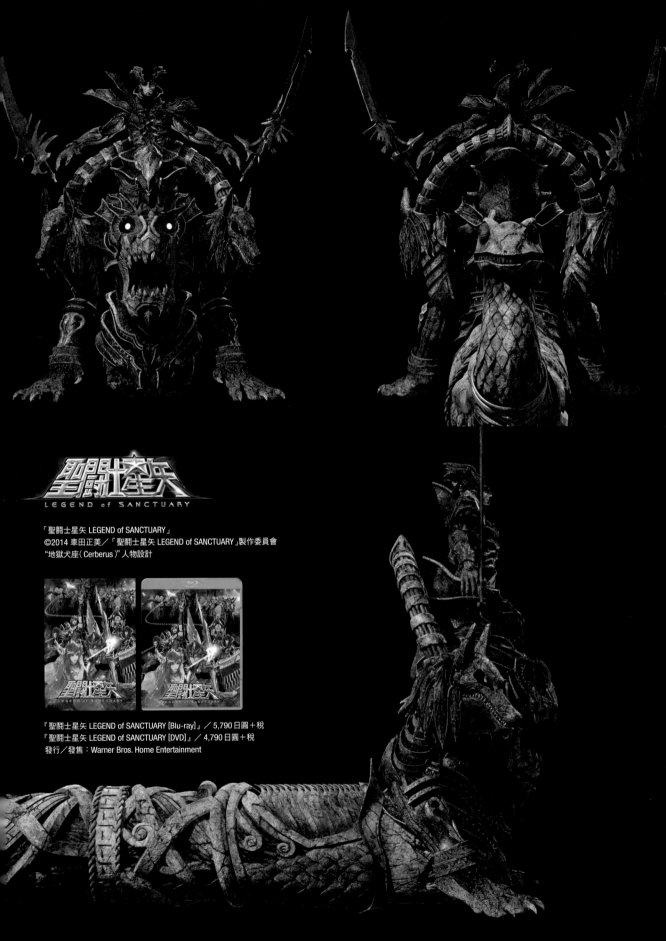

「聖闘士星矢 LEGEND of SANCTUARY」
©2014 車田正美／「聖闘士星矢 LEGEND of SANCTUARY」製作委員會
"地獄犬座（Cerberus）"人物設計

『聖闘士星矢 LEGEND of SANCTUARY [Blu-ray]』／5,790 日圓＋税
『聖闘士星矢 LEGEND of SANCTUARY [DVD]』／4,790 日圓＋税
發行／發售：Warner Bros. Home Entertainment

後藤設計

寄生獸
KISEIJU

Project: 寄生獸
Date: 2013-0 9-26
Artist: 田島 光二

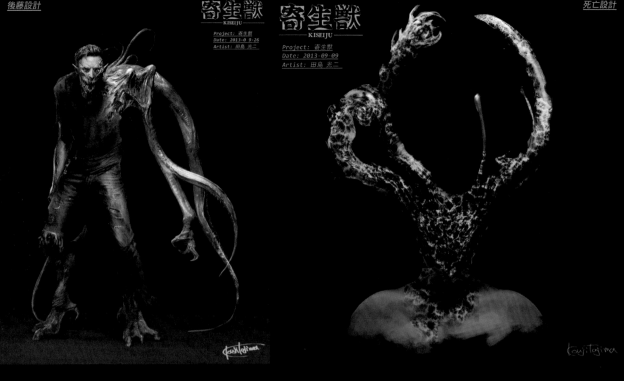

寄生獸
KISEIJU

Project: 寄生獸
Date: 2013-0 9-26
Artist: 田島 光二

寄生獸
KISEIJU

Project: 寄生獸
Date: 2013-09-09
Artist: 田島 光二

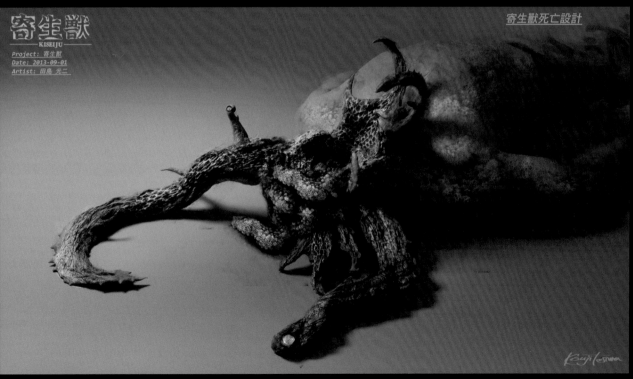

寄生獸
KISEIJU

Project: 寄生獸
Date: 2013-09-01
Artist: 田島 光二

寄生獸死亡設計

『寄生獸』、『寄生獸 完結篇』Blu-ray & DVD 好評發售中！
發行：講談社／VAP　販售：東宝

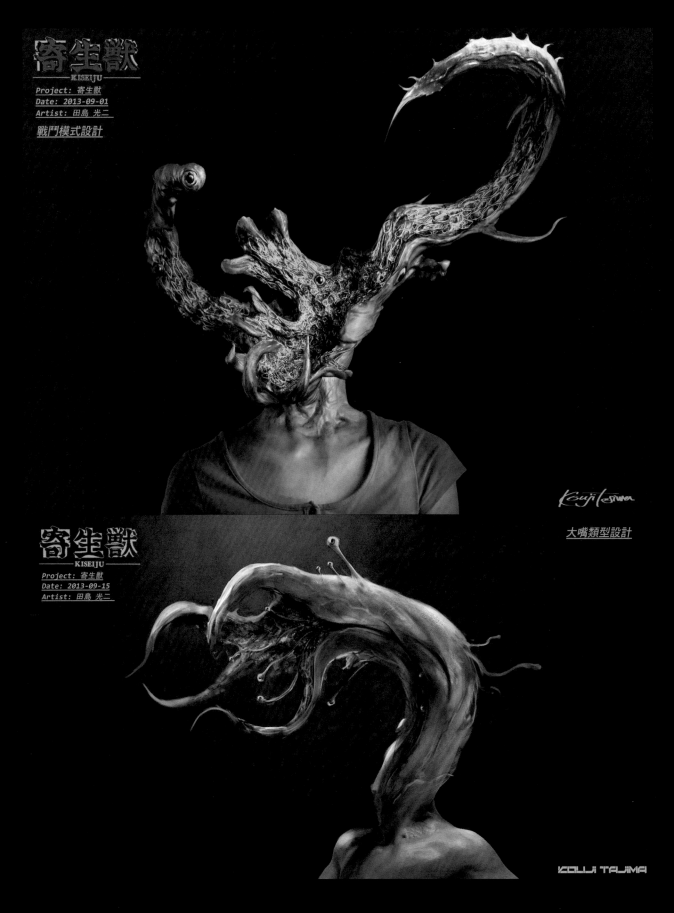

寄生獸
KISEIJU
Project: 寄生獸
Date: 2013-09-01
Artist: 田島 光二
戰鬥模式設計

大嘴類型設計

寄生獸
KISEIJU
Project: 寄生獸
Date: 2013-09-15
Artist: 田島 光二

「寄生獸」 左頁上： "寄生獸（戰鬥模式）"設計稿　左頁下： "寄生獸（大嘴類型）"設計稿
右頁左上起： "田宮（攻擊）"設計稿、"米奇"設計稿、"寄生獸"設計稿、"寄生獸（戰鬥模式）"設計稿、"寄生獸（大嘴類型）"設計稿、"寄生獸（多眼類型）"設計稿、"寄生獸"設計稿、"寄生獸（齒）"設計稿、"田宮（變形）"設計稿、"寄生獸（多眼類型）"設計稿

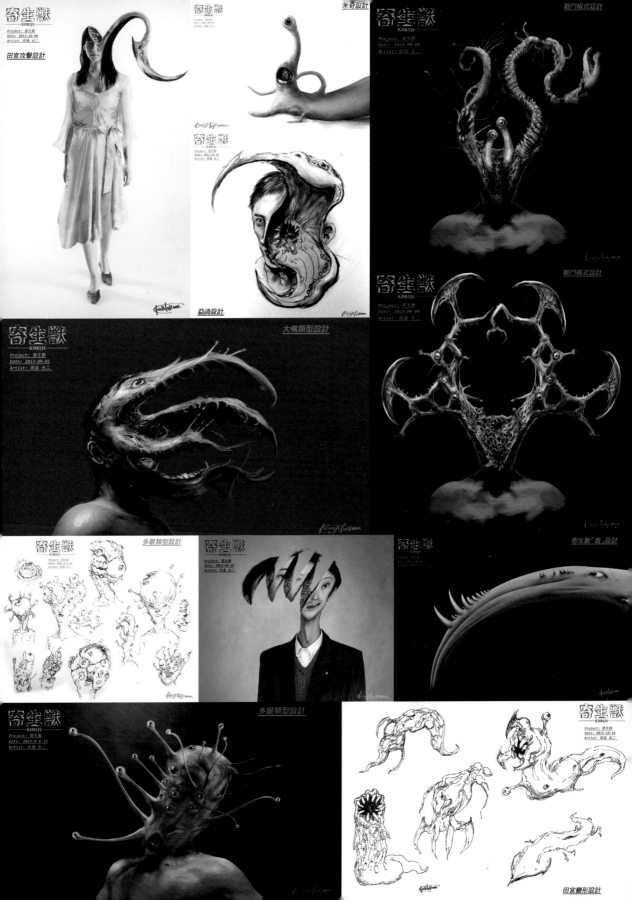

Sketch

素描

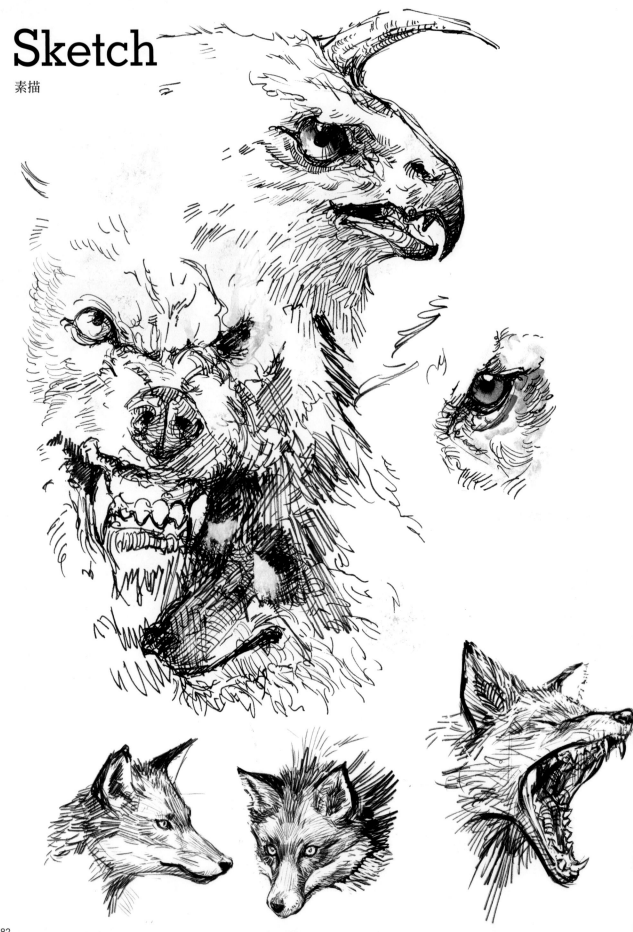

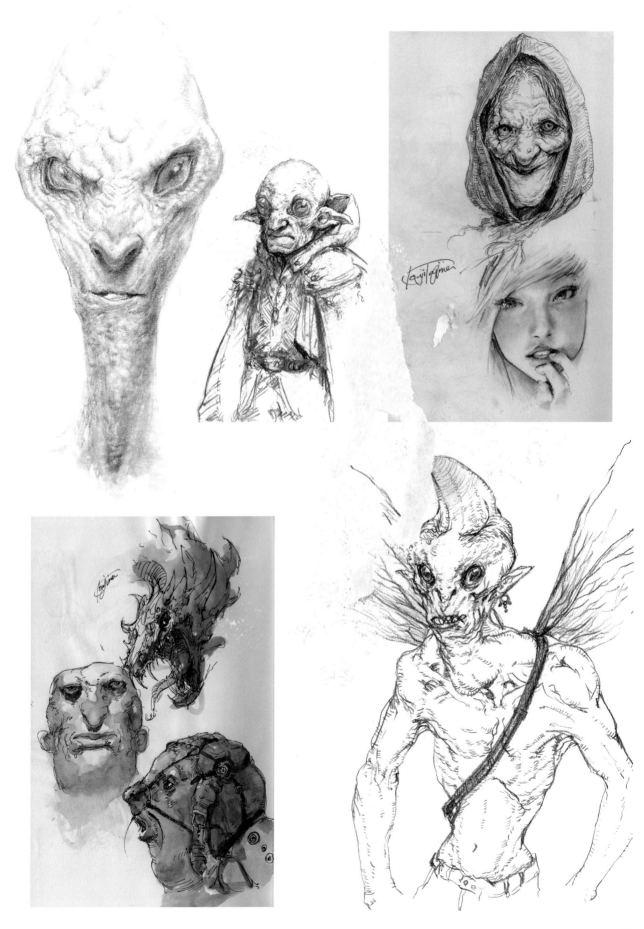

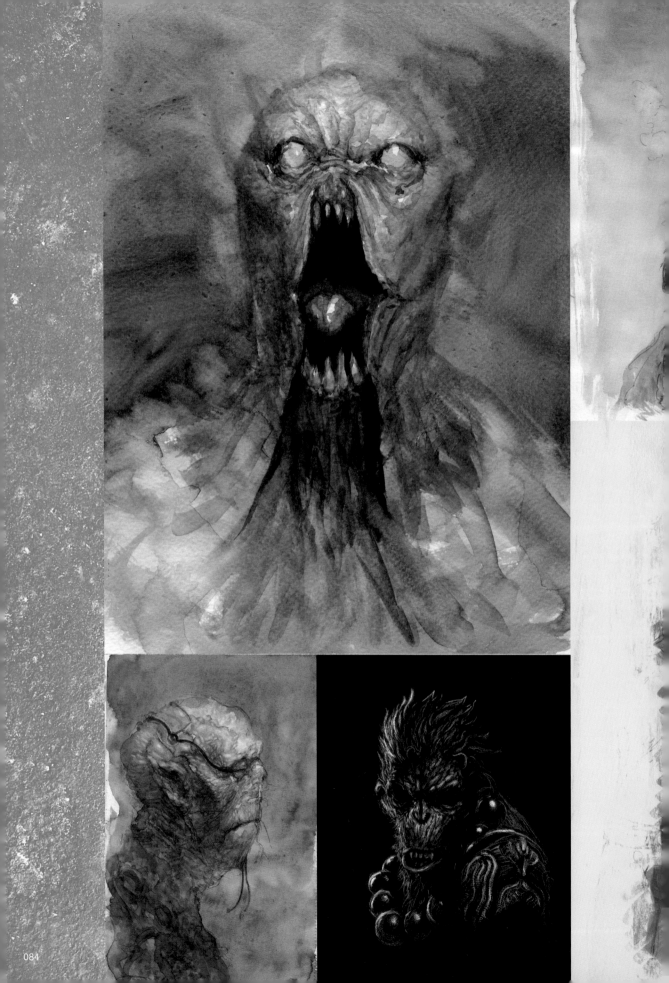

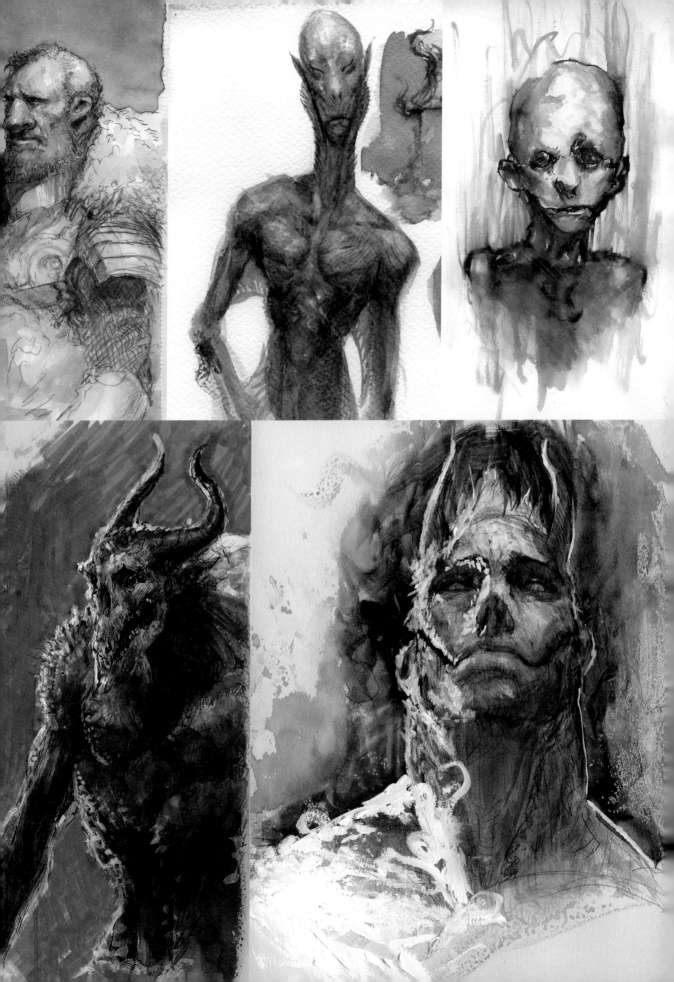

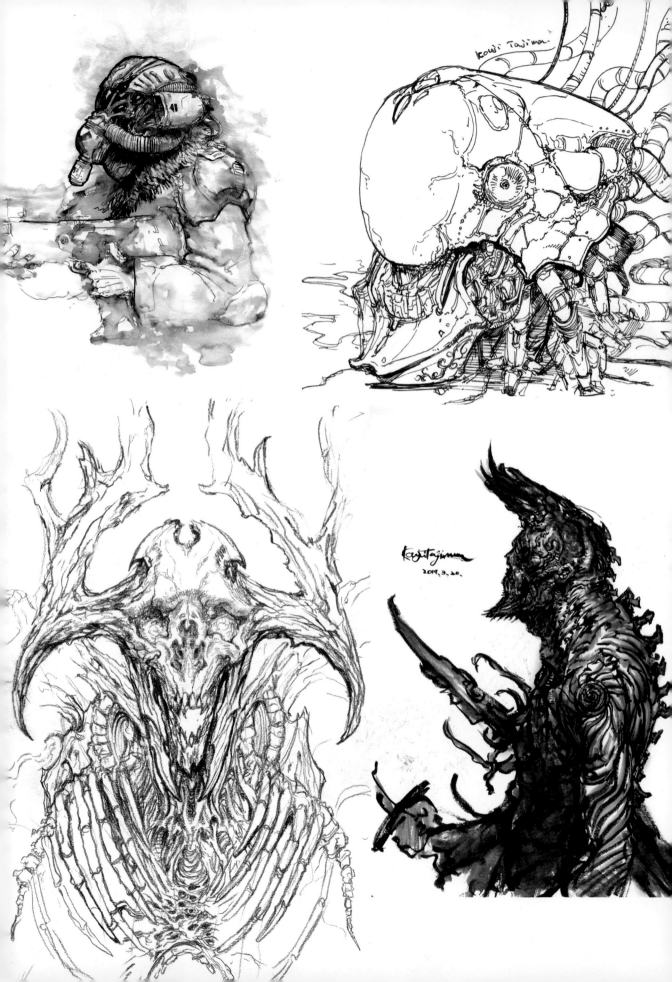

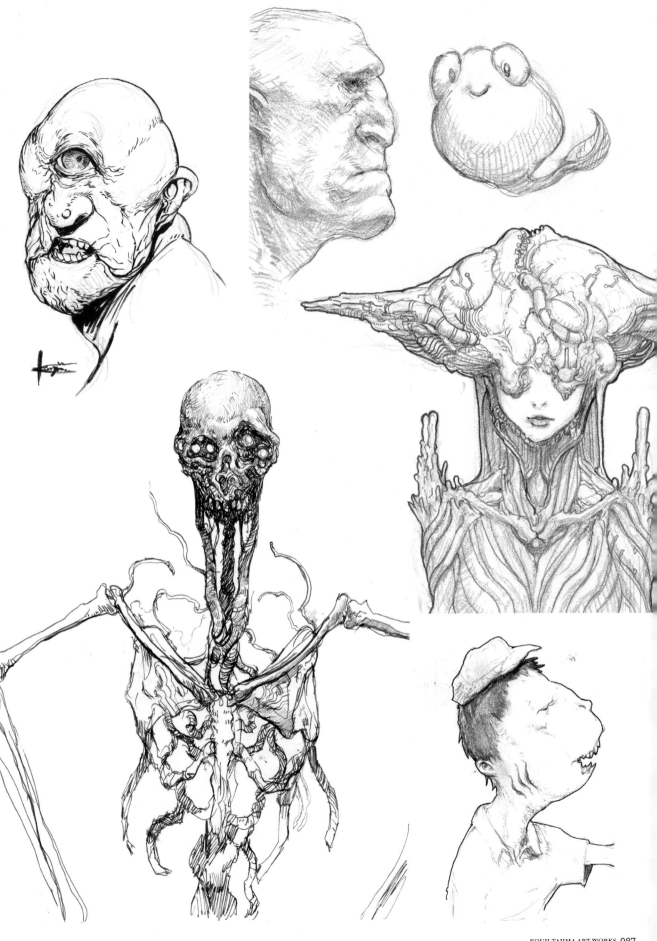

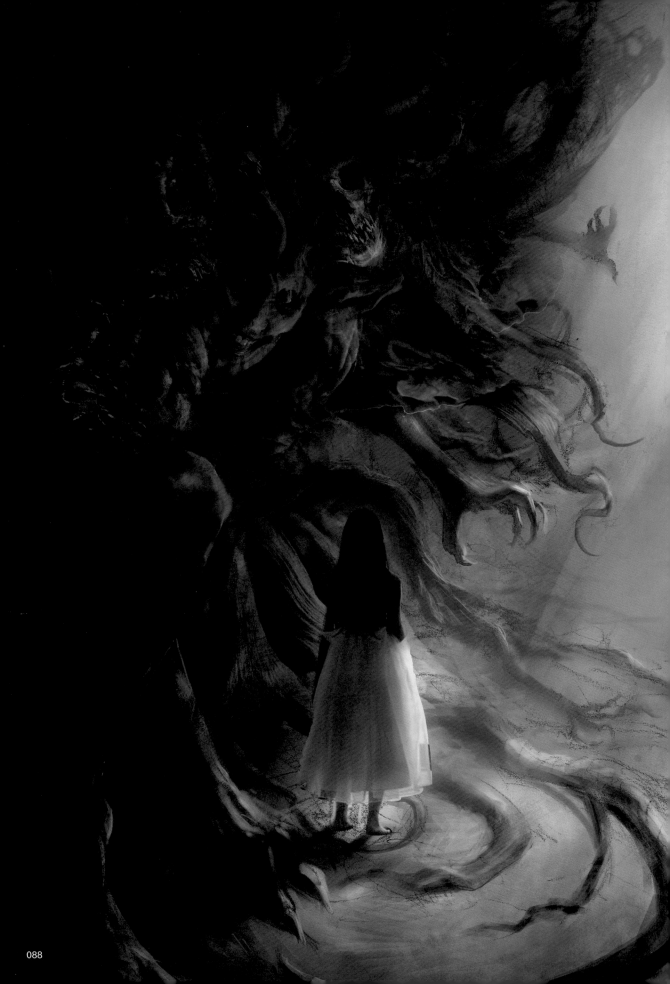

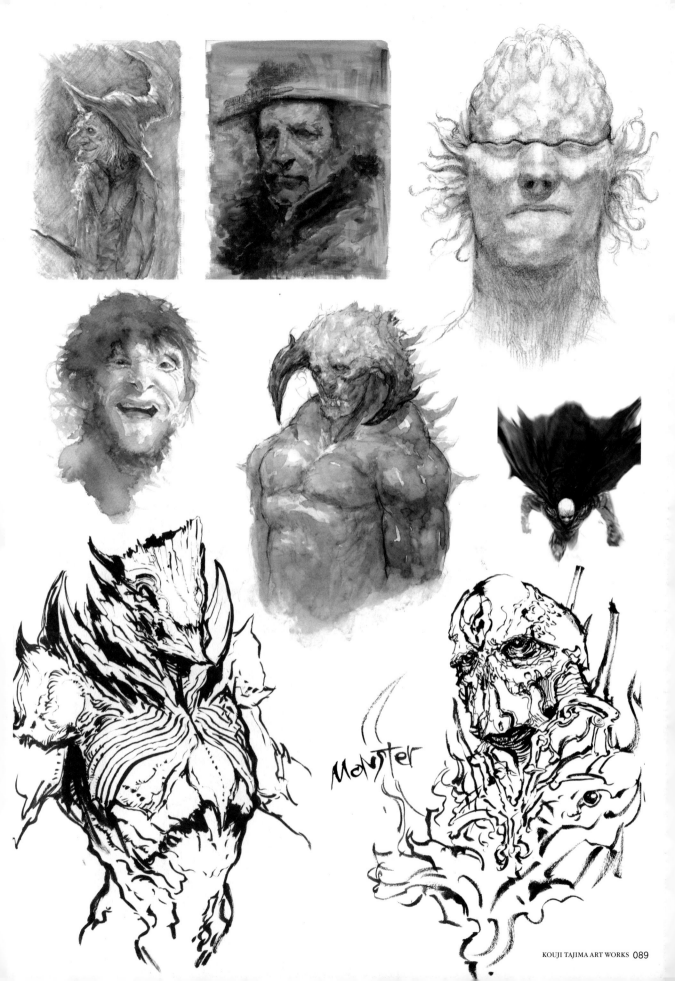

Monster

HOW TO MAKE A CREATURE "惱", AND A GIRL "犧牲"

CONTENTS 目錄

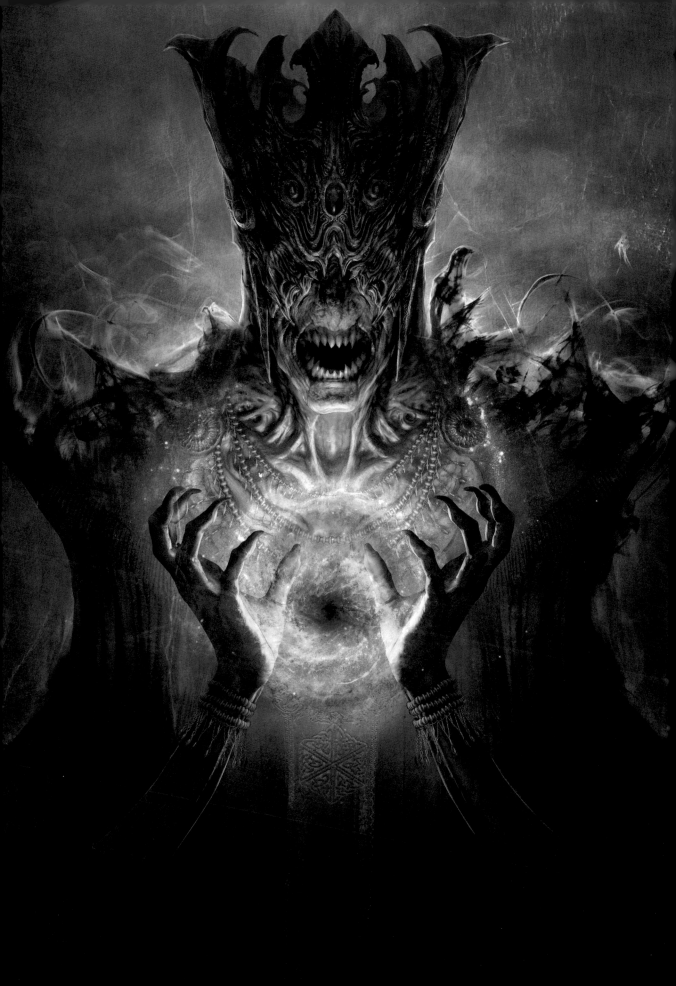

ZBrush - The Brushes and Functions
只要記住這些，一切搞定！ 筆刷和解說 最新版

ZBrush的功能、筆刷、工具面板的數量相當多，一旦想到要一次全部記住，就會讓人感到有點不耐煩。在此，僅提及並介紹田島光二透過ZBrush進行造形時所需要的筆刷、工具和功能。只要記住這些，就可以自由地進行3DCG人物造形！此外，這裡還會為大家介紹ZBrush 4R7的新功能，此次的新功能強化了多邊形建模方面的功能，關於"雕塑（Sculpt）"方面，雖然細節部分有所強化，但是幾乎和之前的版本（4R6）沒什麼兩樣。

by 野田哲朗

01　Brush（筆刷） 造形、雕刻用的工具。

快捷鍵：按下B鍵（F2鍵），開啟筆刷面板。

十分常用筆刷

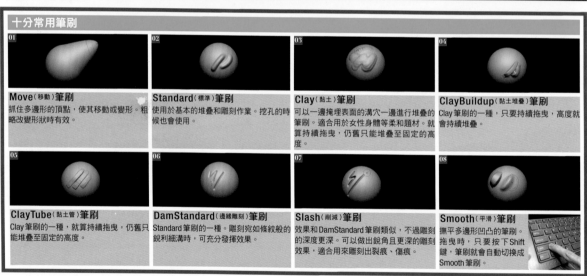

01 Move（移動）筆刷
抓住多邊形的頂點，使其移動或變形。粗略改變形狀時有效。

02 Standard（標準）筆刷
使用於基本的堆疊和雕刻作業。挖孔的時候也會使用。

03 Clay（黏土）筆刷
可以一邊掩埋表面的溝穴一邊進行堆疊的筆刷。適合用於女性身體等柔和的題材。就算持續拖曳，仍舊只能堆疊至固定的高度。

04 ClayBuildup（黏土堆疊）筆刷
Clay筆刷的一種，只要持續拖曳，高度就會持續堆疊。

05 ClayTube（黏土管）筆刷
Clay筆刷的一種，就算持續拖曳，仍舊只能堆疊至固定的高度。

06 DamStandard（邊緣雕刻）筆刷
Standard筆刷的一種。雕刻宛如條紋般的銳利細溝時，可充分發揮效果。

07 Slash（削減）筆刷
效果和DamStandard筆刷類似，不過雕刻的深度更深。可以做出銳角且更深的雕刻效果，適合用來雕刻出裂痕、傷痕。

08 Smooth（平滑）筆刷
撫平多邊形凹凸的筆刷。拖曳時，只要按下Shift鍵，筆刷就會自動切換成Smooth筆刷。

常用筆刷

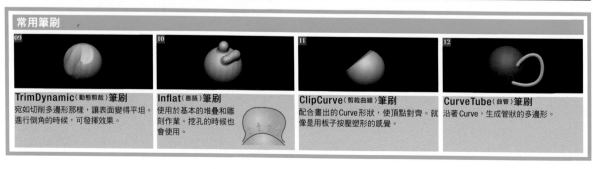

09 TrimDynamic（動態剪裁）筆刷
宛如切削多邊形那樣，讓表面變得平坦。進行倒角的時候，可發揮效果。

10 Inflat（膨脹）筆刷
使用於基本的堆疊和雕刻作業。挖孔的時候也會使用。

11 ClipCurve（剪裁曲線）筆刷
配合畫出的Curve形狀，使頂點對齊。就像是用板子按壓塑形的感覺。

12 CurveTube（曲管）筆刷
沿著Curve，生成管狀的多邊形。

一開始使用的 Sphere（Z球）工具

用來著手造形的基礎素材。透過LightBox（燈箱）→ Project（專案）→ DynaWax64.ZPR（動態蠟），即可顯示出該工具。

03
Strokes（筆觸） 如何描繪筆尖軌跡的模式。預設的類型是Dots（點狀）。

Spray（噴灑）
一旦選擇Spray，就可以像這樣堆疊造形。

04
Material（材質） 設定物件的質感。

① MatcapMaterial（Matcap材質）
不受光源效果影響的材質。

② StandardMaterial（標準材質）
會受光源效果影響的材質。

Alpha 雕塑時，可以改變筆刷前端的形狀。

06 DynaMesh（動態網格）

用來重建網格的功能。透過Move筆刷等把已形成粗胚的多邊形數量均勻地重新分割。

兩種功能都在這個選單裡面！
Geometry（幾何學）
├ DynaMesh（動態網格）
└ ZRemesher（重新佈面）

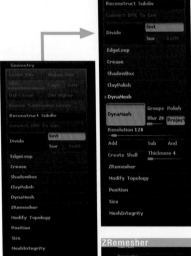

套用之前，前端的多邊形較粗糙。

套用之後，多邊形就連前端也變得均勻。

改變Resolution（細分）的數值，多邊形變得更加細膩。

08 Extract（擷取）

把遮罩的部分視為另個物件擷取出來，產生新的SubTool（多重工具）。

適合利用SubTool來製作衣服等物件時使用。
1. 套用遮罩在服裝的部分。
2. 透過SubTool選擇擷取。
3. 擷取出遮罩部分。

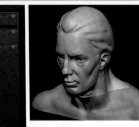

07 ZRemesher（重新佈面）

沿著多邊形的形狀，再次分割網格。

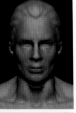
套用前

套用之後，就會依照身體的曲線平滑分割多邊形。

09 SubTool（多重工具）

用來處理多個物件的功能，和繪圖軟體中的 "圖層" 類似。ZBrush 也有名為圖層的功能，不過它主要是用來管理單一個多邊形的形狀變化。

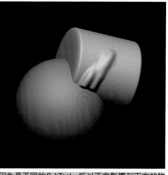

因為是不同的 SubTool，所以不會影響到下方的物件。

10 MoveTool（移動工具）

移動物件的功能。藉由遮罩的使用，也可以局部地讓多邊形移動。

套用遮罩，利用 Move 筆刷拉長。

套用遮罩的部分固定不動。

11 ZBrush 4R7 的新功能

除了下列之外，新版本還有很多變更和功能提升的部分，而其中以下列幾項功能最具特色。

① Zmodeler

過去 ZBrush 所沒有的多邊形建模功能。藉此，ZBrush 比較不擅常的 Hard Surface（硬面）也會變得比過去更加容易製作。

② NanoMesh

這是搭配 Zmodeler 一起使用的功能，就相當於舊有版本的 InsertMesh（插入網格）和 MicroMesh（微型網格）的進化版。這是可以把任意的 3D 模型插進單一物件的網格裡的功能，可以當成實體處理的功能。

③ ArrayMesh

能夠從實體幾何學的角度做出複雜的拷貝，適合用來製作串連在一起的鏈條等物件。

④ ZBrush for Keyshot

可以使用名為 Keyshot Bridge 的插件，和 Keyshot 等其他應用程式連動，做出高性能的渲染（Keyshot 及 Keyshot Bridge 必須另行購入）。

⑤ 支援 64bit

支援 64bit，可以處理更多數量的多邊形。

⑥ Zremesher 2.0

強化了 Zremesher 的 Remesh（重建網格）功能。

⑦ FBX ExportImport

可匯入、匯出 FBX 檔。

正式開始！Making of "惱"

這個製作範例將透過 ZBrush 和 Photoshop 來為大家解說封面作品『惱』的繪製過程。請大家不要光只是看，試著以陪同我一起製作的感覺，把自己的『煩惱』製作成具體形象的生物吧！

by 田島光二

製作步驟

01 找尋靈感＆蒐集資料 ▶ 02 身體的製作 ▶ 03 王冠＆服裝的製作 ▶ 04 細化 ▶ 05 裝飾品的製作
▶ 06 渲染 ▶ 07 構件＆上色

01 找尋靈感 & 蒐集資料

首先，先思考要製作什麼樣的作品。我在之前的作品集中畫了骨骸，雖然這次要製作的是截然不同的主題，不過我還是希望這次的作品能夠和前一次的作品有些許的「一致感」。於是我就在姑且這麼決定之後，開始思考希望製作的實際內容……結果這次真的讓我相當地『煩惱』。前一次所畫的骨骸是在我沒有半點猶豫的情況下就決定好的構圖，然而這次不知道為什麼，因為前一次作品的影響，加上自己又希望採用其他的繪製技巧，結果反而讓自己陷入窘境，完全沒辦法下筆。

在陷入煩惱的深夜三點時，靈感突然浮現出來。「就這麼辦！用『惱』這個字來創作吧！」

首先，一心試著描繪出「惱」這個字。

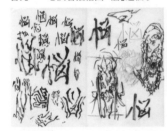

雖然感覺自己像個腦袋有問題的人似的，不過，在寫下各種不同的「惱」字之後，宛如「人臉」般的圖形終於逐漸顯現。然後，我還調查了漢字的構成，原來「惱」這個字是由「心臟的象形文字」以及「頭髮和嬰兒頭蓋骨的象形文字」所構成的。古人真是太厲害了。接著，我試著把「惱」所描繪出的

形狀，變形成近似於臉的圖形。果然，「凶」的部分最像臉部，而上面的「巛」字部分，看起來則像是王冠一般。雖然整體的構圖還有點鬆散，不過，方向性總算確定了。接下來就根據這些草稿，一邊透過 ZBrush 製作，一邊確定整體的設計吧！

02 身體的製作

01 就跟平常一樣，先從 Sphere 開始。使用 Move 筆刷製作出頭蓋骨的概略形狀，然後再從中拉出頸部。

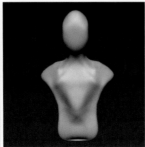
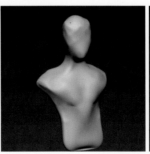
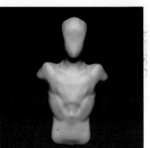

02 再進一步僅以 Move 筆刷拉出肩膀和身體部分。

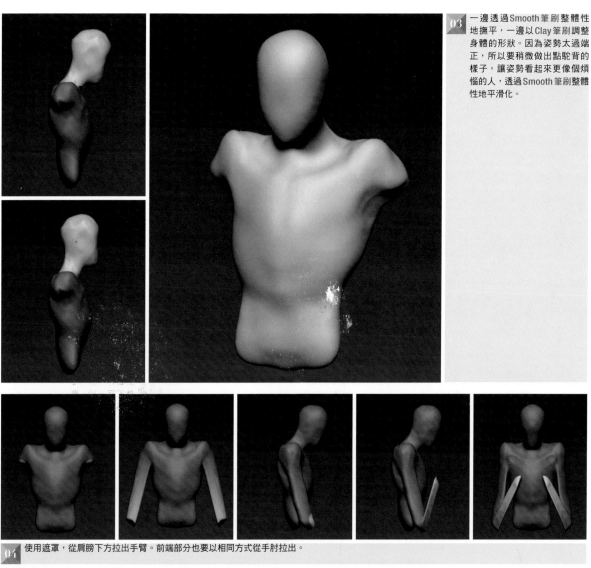

03 一邊透過Smooth筆刷整體性地撫平,一邊以Clay筆刷調整身體的形狀。因為姿勢太過端正,所以要稍微做出點駝背的樣子,讓姿勢看起來更像個煩惱的人,透過Smooth筆刷整體性地平滑化。

04 使用遮罩,從肩膀下方拉出手臂。前端部分也要以相同方式從手肘拉出。

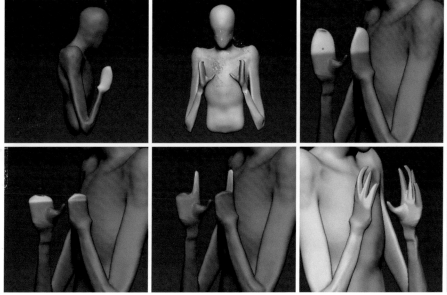

05 套用遮罩在手臂的前端部分,製作出手掌的部分。透過Move筆刷製作拇指,其他的手指也要逐一製作。

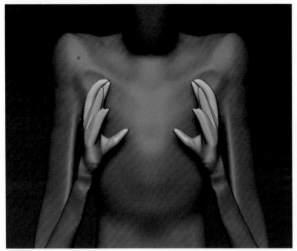

06 手指完成之後的狀態。

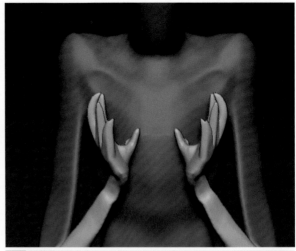

07 調整手腕的角度。

 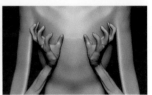

08 就現況來說，手指的形狀呈現筆直，所以也要為手指加上表情變化。

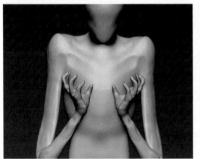

09 透過 Clay 筆刷稍微調整手臂的形狀。

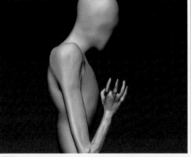

10 因為想要讓胸部呈現凹陷，所以先在手臂上套用遮罩，然後再以 Move 筆刷進行調整。

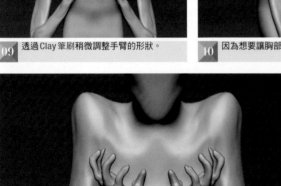

11 肩膀做出了縮肩的狀態。誠如大家所看到的，「肩膀上拱或下放，頭部伸出或縮入」的製作方式，可以更快速營造出所希望的形象。在實際製作的同時，因為形象和腦中所想像的形象十分接近，矛盾感也因此在瞬間迎刃而解。與其朝著目標筆直前進，不如一邊輾轉摸索，一點一滴地往目標邁進。

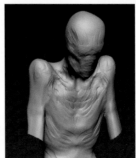 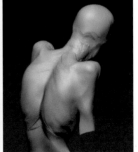

12 這樣一來，整體的形狀就大致完成了，接下來就以 ClayTube 筆刷稍微調整形狀。因為人物是個處於煩惱的人，所以要營造出孱弱的感覺。

13 使用遮罩，透過 Move 筆刷往內側推入，製作出嘴巴。

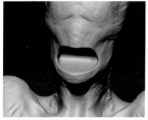
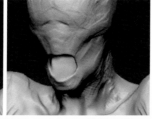

14 從正面確認，調整形狀。

15 接下來要加上牙齒，所以要叫出隱藏在 Lightbox（燈箱）>Tool（工具）>MaleAverage.ZTL 的 SubTool 之骸骨。牙齒的製作方法在前一本書中曾解說過，在此使用了從一開始就出現的種類，乃是因為相當費事的關係。

牙齒製作方法 Again！

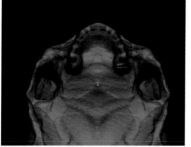

01 透過 ClayTube 筆刷堆疊出牙齒的形狀。

02 把希望製作牙齒的部分遮罩起來。刪除或清除不需要部分的遮罩之後，反轉遮罩，再透過 Move 筆刷一口氣拉出。

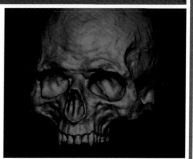

03 為了看起來更像牙齒，接下來要使用 Clay 筆刷或 Move 筆刷進行推疊或雕刻，逐步調整出形狀。

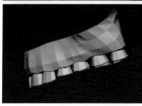
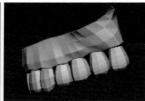

16 透過 Ctrl + Shift + 拖曳的方式選擇牙齒部分，然後把其他部分清除。因為希望製作出張嘴的樣子，所以要把上顎和下顎分開。

POINT！

牙齒那種物件距離比較靠近或是緊貼的物件，很難以 SelectLasso 將物件加以分離。這個時候，只要先選擇希望顯示物件的局部，然後再按下 Ctrl + Shift + A（Grow All Parts Visibility），就可以單獨顯示出已獨立的物件部分，相當便利。之後，再透過 Tool（工具）>SubTool（多重工具）>Split（分離）>Split Hidden（分離隱藏）分成不同的 SubTool。

17 調整好尺寸後，把牙齒塞進嘴巴裡面。臉頰也試著稍微做出憔悴感。

A. 王冠的造形

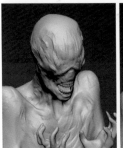 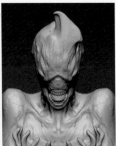 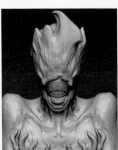 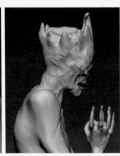 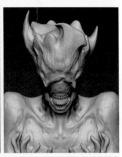

01 接下來要製作王冠和服裝的部分。基本上是使用ClayTube筆刷和Move筆刷，照著自己的想法來製作出形狀。

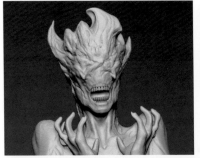 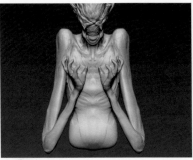

02 有時候也要使用諸如DamStandard筆刷等等，試著加入宛如肌肉般的雕刻紋路。

03 雖然原本就想製作手臂較長的人物，但是感覺太長了，所以就稍微縮短了一些。

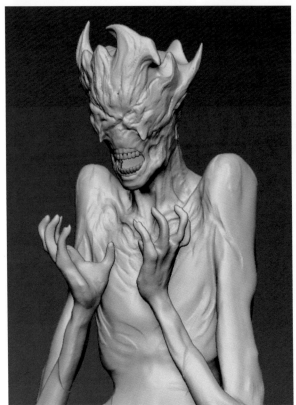

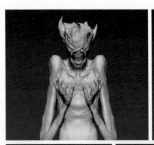 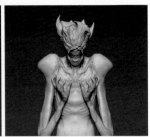

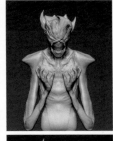 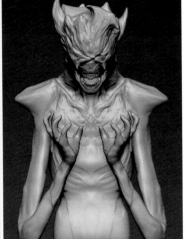

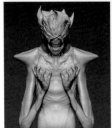

04 使用TrimDynamic筆刷，製作出顫慄的感覺。

05 肩膀和脖子周邊的衣服部分，則透過Move筆刷製作。

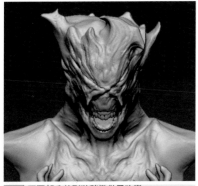

06 王冠部分的形狀稍微做了改變。

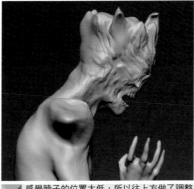

07 感覺脖子的位置太低，所以往上方做了調整。

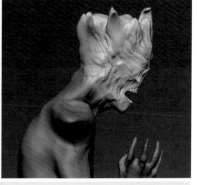

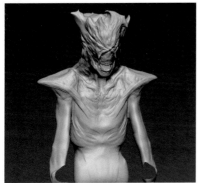

08 透過 ClayTube 筆刷調整形狀。

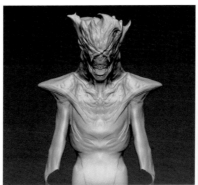

09 透過 Move 筆刷調整輪廓。

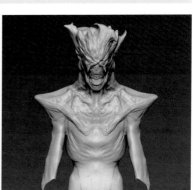

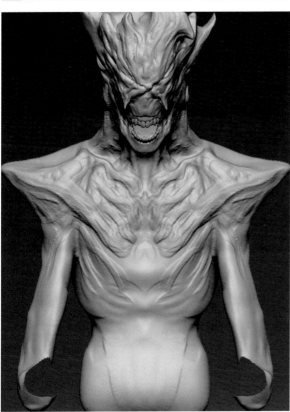

10 透過 ClayTube 筆刷製作形狀。

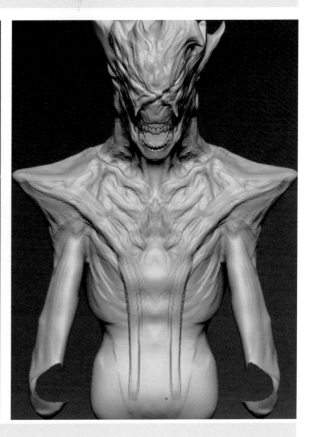

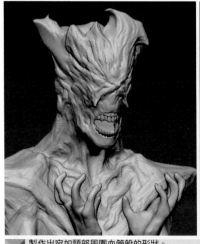
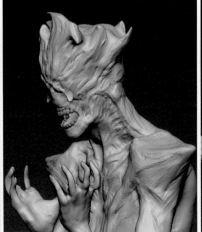
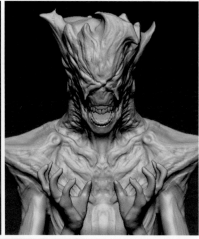

11 製作出宛如頸部周圍血管般的形狀。

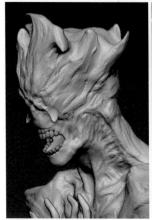
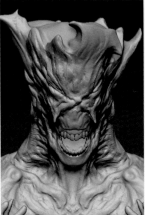
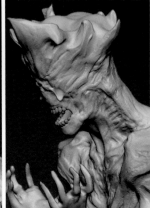
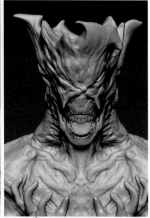

12 稍微改變王冠的輪廓。

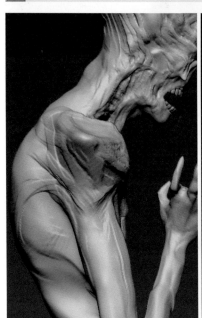
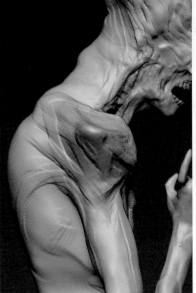
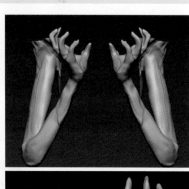
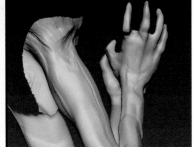

13 調整頸背和背脊部分的輪廓，做出宛如從王冠連接在一起般的形象。

14 和其他部分相比，手部的造形稍顯不足，所以要再進一步繪製。

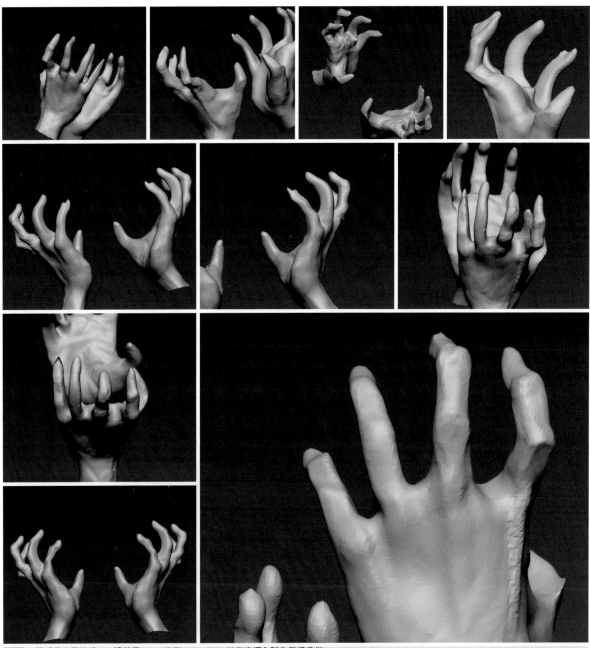

01 一邊看著自己的手，一邊使用 Move 筆刷、ClayTube 筆刷來深入製作每根手指。

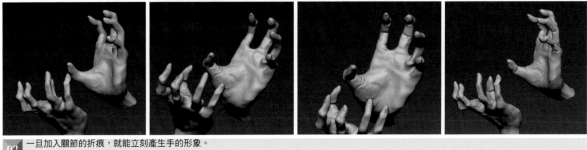

02 一旦加入關節的折痕，就能立刻產生手的形象。

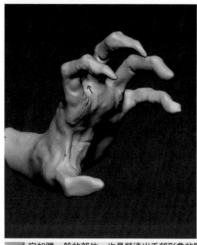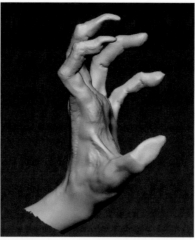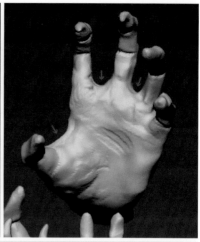

03 宛如蹼一般的部位，也是營造出手部形象的關鍵。

04 還要透過Move筆刷從手指前端拉出指甲。

05 小指也一樣。

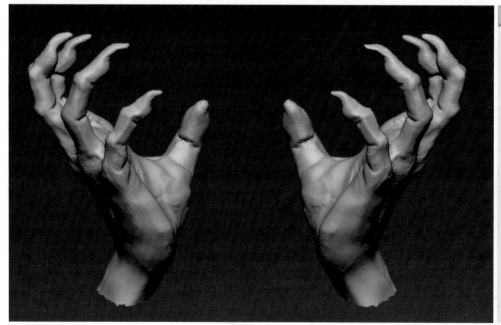

06 手部感覺到平坦，所以將關節彎曲成宛如有點包覆進去的樣子。

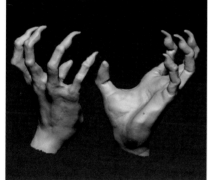

07 調整手掌部分的形狀。

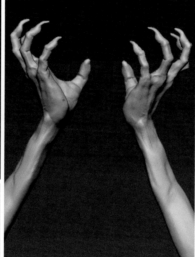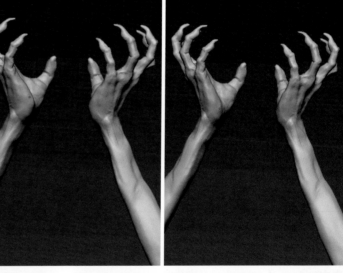

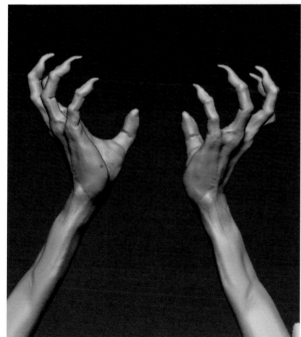

08 加上肌腱的細微部分之後，就會更有手的樣子。可是，也要注意避免畫得太過細膩。

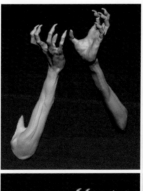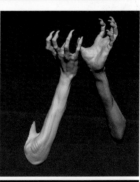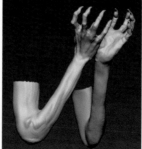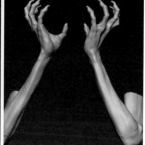

09 手臂也要一邊注意肌肉部分，一邊透過 ClayTube 筆刷調整形狀。

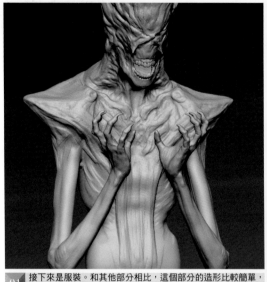

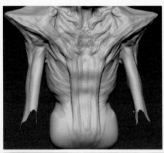

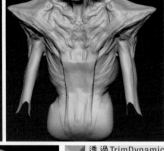

02 透過TrimDynamic
筆刷把表面修整得
更平整。

01 接下來是服裝。和其他部分相比，這個部分的造形比較簡單，
稍微修整即可。

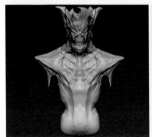

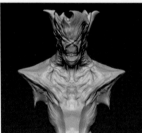

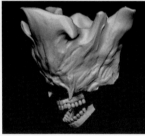

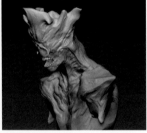

03 到此大致的形狀已經抵定了，為了讓作業更輕鬆，將其區分成各個部件。透過SelectLasso顯示出希望分離的部件後，再執行Split Hidden、
DynaMesh，使分離的部件形成沒有缺孔的單一物件。

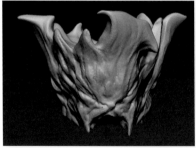

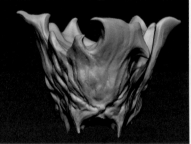

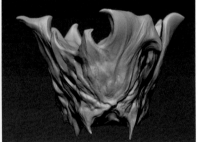

04 這裡把部件分成了王冠、臉部、衣服和手臂。粗略來說，就是以質感差異來做分類的感覺。完成分離的操作後，把分割數細化，再進一步繪製形
狀。

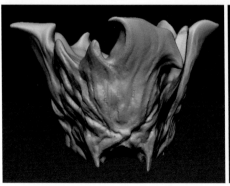

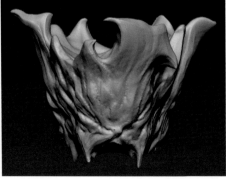

05 試著透過Standard筆刷加
上像小孔般的細部。

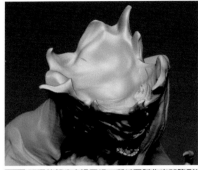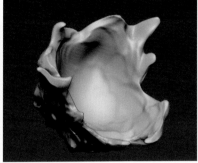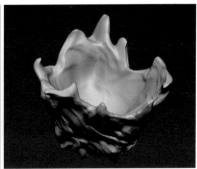

06 頭頂的部分太過平坦，所以要製作出凹陷形狀，讓王冠更有王冠的模樣。

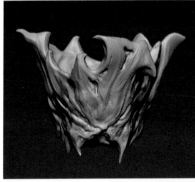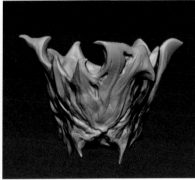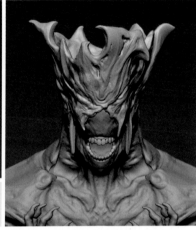

07 稍微修整輪廓。試著把鬢角部分製作成盔甲般的模樣。

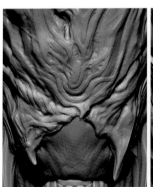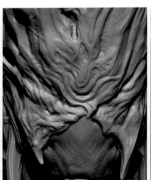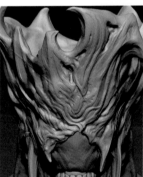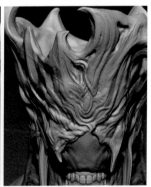

08 試著在額頭上也加入花紋般的形狀。先以 ClayTube 筆刷繪製後，再以 DamStandard 筆刷一邊按住 Alt 鍵一邊堆疊出形狀。

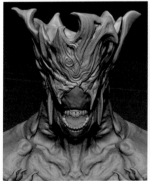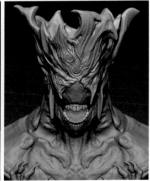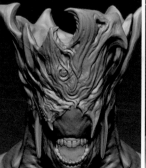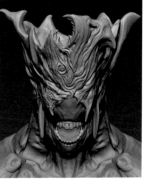

09 透過相同的方法在整體上加入花紋。

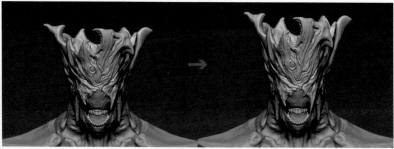

01 把鬢角製作成其他物件。同時，王冠也稍微拉長了一些。

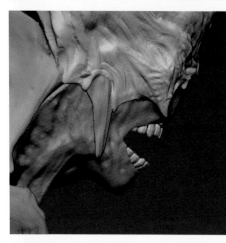
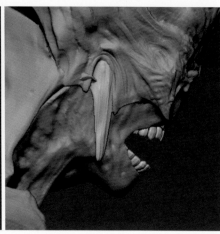

02 把鬢角部分稍微往上方調整。

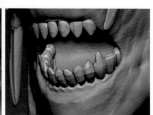

03 使用 Move 筆刷，試著把牙齒製作成鋸齒狀。

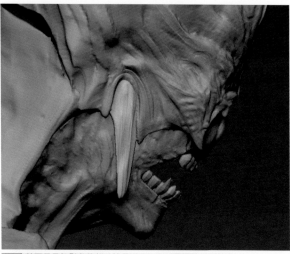
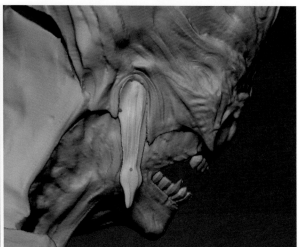

04 前面只是把鬢角的部分拉長而已，所以要調整一下輪廓。

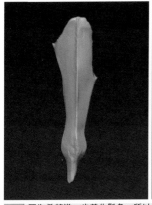
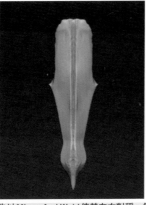
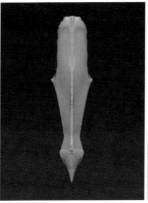
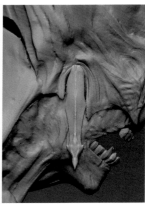

05 因為希望進一步美化鬢角，所以先以 Mirror And Weld 使其左右對稱，然後再以 Move 筆刷進一步調整。

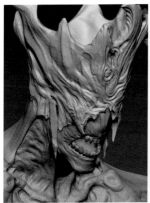
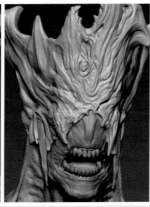
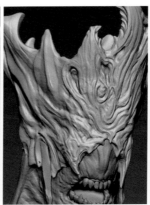
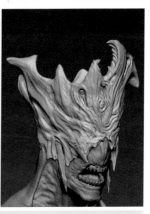

06 雕刻！

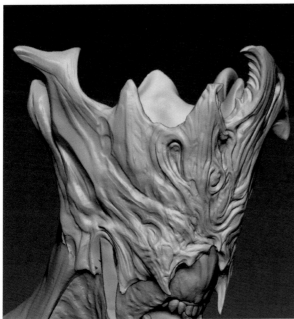
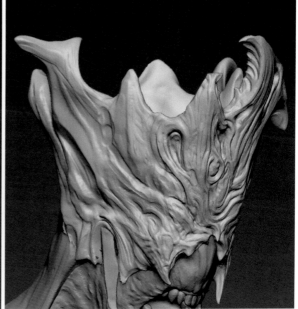

07 透過 Standard 筆刷也加上線刻。

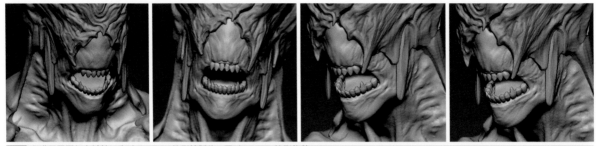

08 在嘴巴周圍加上皺紋。先以 ClayTube 筆刷繪製後，再以 Smooth 筆刷修整。

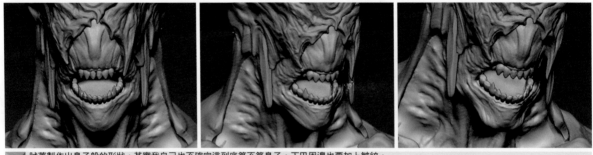

09 試著製作出鼻子般的形狀，其實我自己也不確定這到底算不算鼻子。下巴周邊也要加上皺紋。

10 胸部的造形也要透過 ClayTube 筆刷繪製。

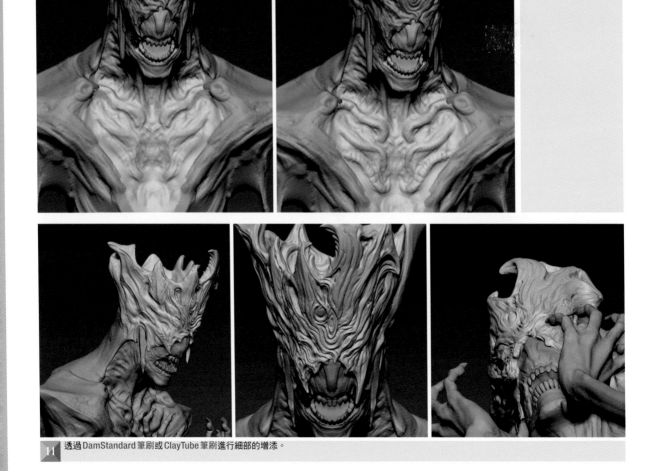

11 透過 DamStandard 筆刷或 ClayTube 筆刷進行細部的增添。

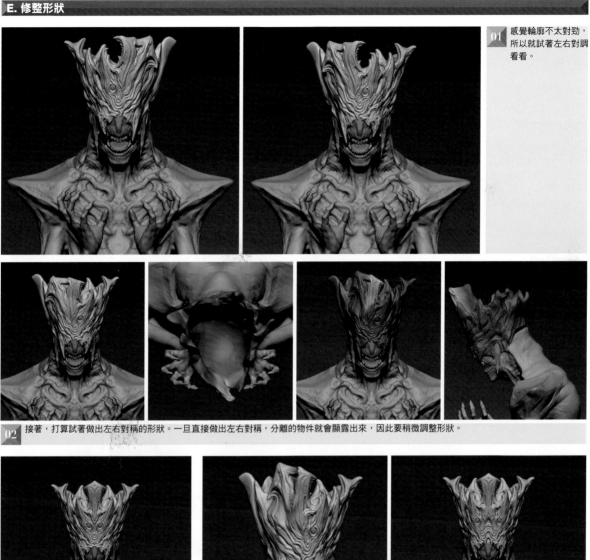

01 感覺輪廓不太對勁，所以就試著左右對調看看。

02 接著，打算試著做出左右對稱的形狀。一旦直接做出左右對稱，分離的物件就會顯露出來，因此要稍微調整形狀。

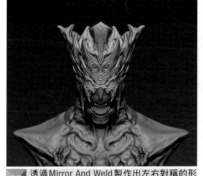

03 透過 Mirror And Weld 製作出左右對稱的形狀。感覺……王冠前面的花紋配置好像不太對。

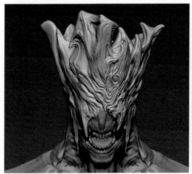

04 稍微試著挪動整體的部分，直到花紋呈現出自己所想像的模樣。然後再次執行 Mirror And Weld。因為對這個花紋比較滿意，所以就決定採用這個。

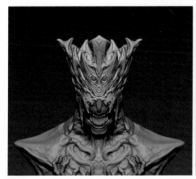

05 這是兩者的差別之處，完全是個人喜好的問題。

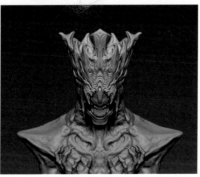

06 稍微調整輪廓。

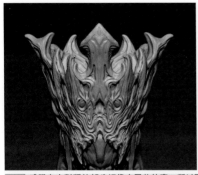 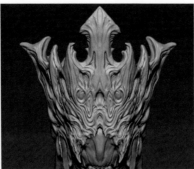 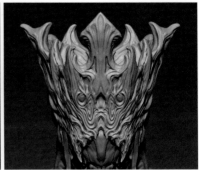

07 感覺左右對稱的部分好像少了些什麼，所以同時增加了花紋。

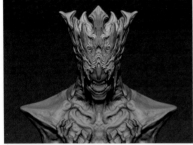 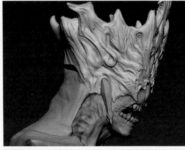 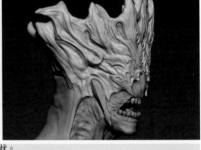

08 稍微調整輪廓。

09 側面也透過ClayTube筆刷等製作出些許形狀。

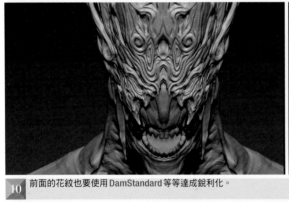 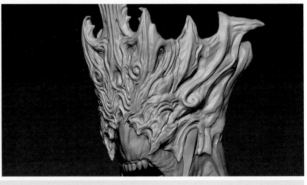

10 前面的花紋也要使用DamStandard等等達成銳利化。

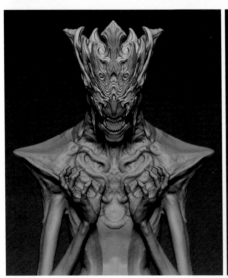 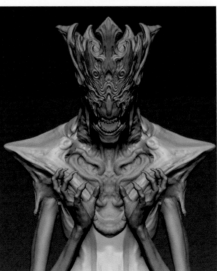

11 調整身體的尺寸，稍微加大了尺寸。

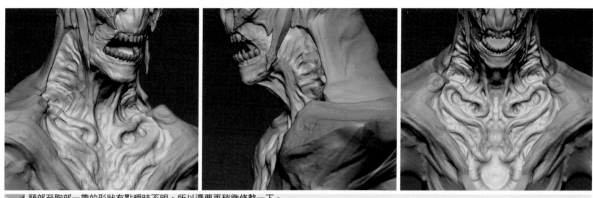

12 頸部至胸部一帶的形狀有點曖昧不明，所以還要再稍微修整一下。

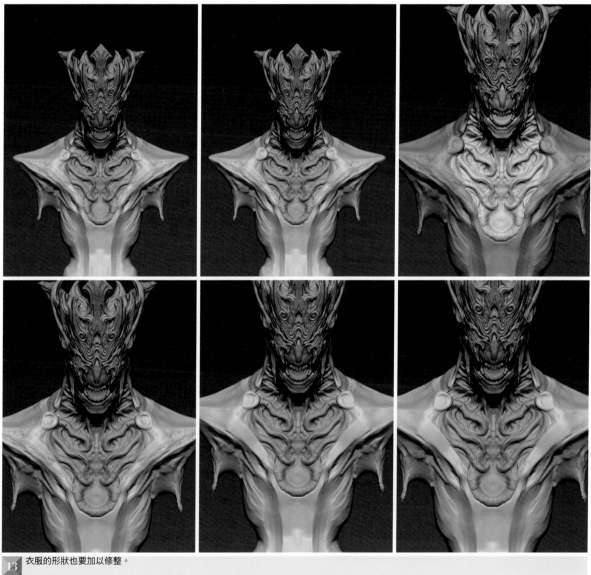

13 衣服的形狀也要加以修整。

POINT！

不要採用先把單一部件修整完成後，再處理下一個部件的做法，要盡可能採取整體幾乎同時進行的方式。雖然有時會有無法同時進行的情況，不過還是要盡量全面兼顧，才不會有頭重腳輕的情況。

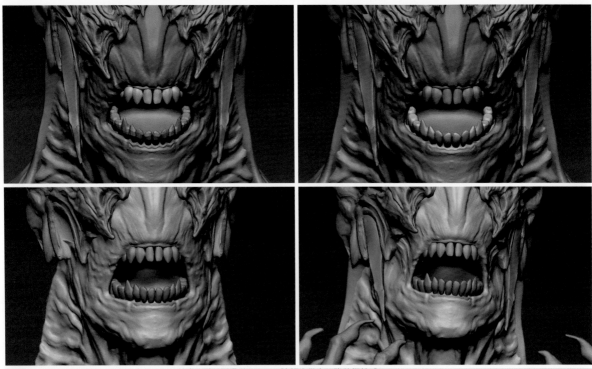

01 接下來是嘴巴周圍。因為牙齒的分割數較少,所以要進行Divide。臉頰也做出凹陷的憔悴感。

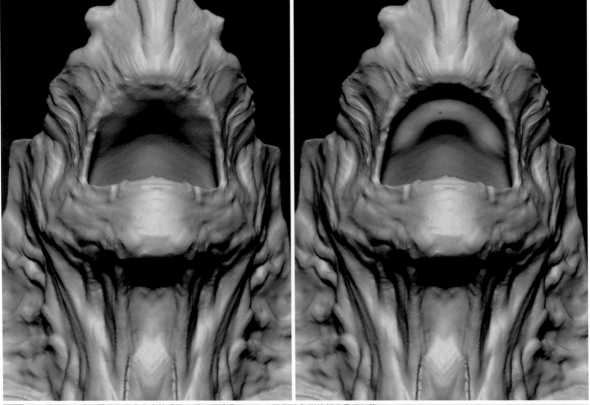

02 因為希望做出嘴唇覆蓋在牙齒上方的感覺,所以要透過Standard筆刷讓內側的部分呈現凹陷。

04 細化

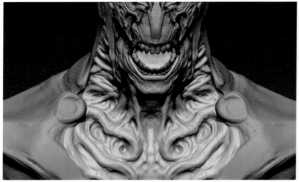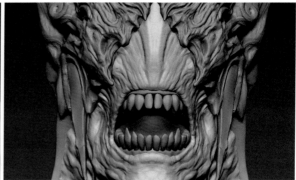

01 好了。整體的形狀差不多已經確定了，所以接下來要加上細部。透過 DamStandard 筆刷加上一條條的皺紋。只要參考老爺爺或老奶奶的照片即可。

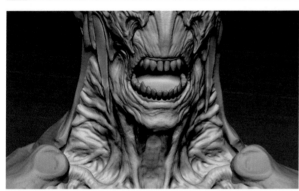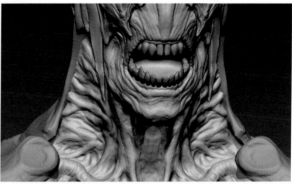

02 非僅以 DamStandard 筆刷，還要以 ClayTube 筆刷做出堆疊，然後再套用 Smooth 筆刷，讓細部增添更多的變化。

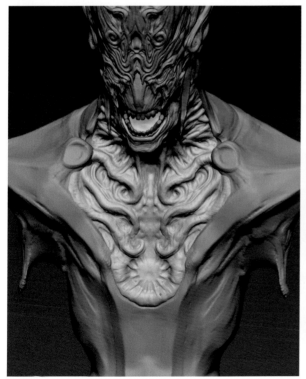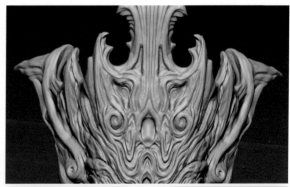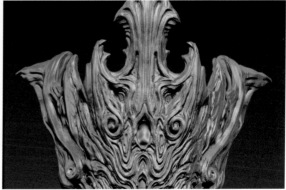

03 胸部也同樣地做出細部修整。

04 偶爾要試著改變材質，確認一下外觀。

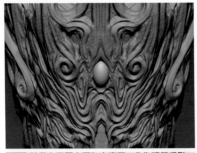
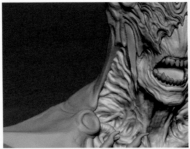
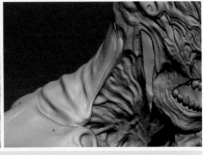

05 試著在王冠上面加上寶石，作為視覺重點。

06 試著也在頸背的附近加上皺紋。

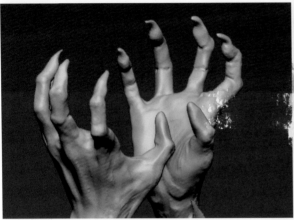
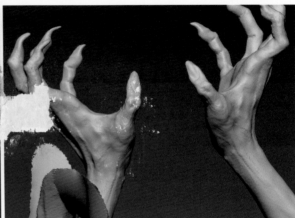

07 透過ClayTube筆刷深入製作手部形狀較為不明確的地方。

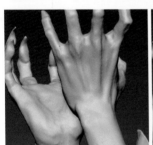
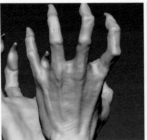
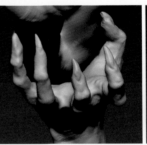

08 強調手部的肌腱部分。

09 讓手指和指甲的邊界更加明確。

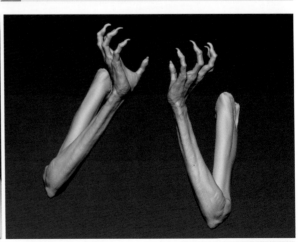

10 手掌、手腕也要透過ClayTube筆刷，一邊沿著皺紋一邊加上細部。

116

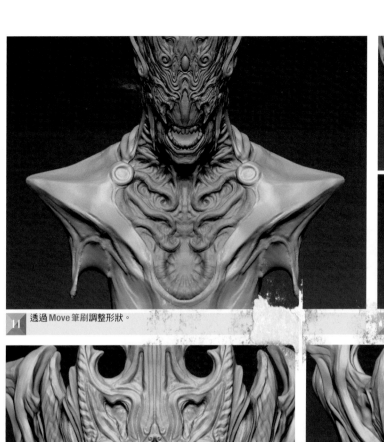

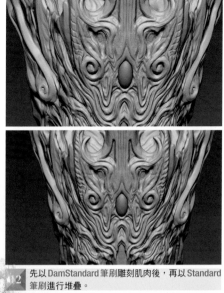

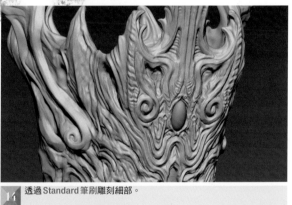

11 透過 Move 筆刷調整形狀。

12 先以 DamStandard 筆刷雕刻肌肉後，再以 Standard 筆刷進行堆疊。

13 因為有些地方的形狀不夠明確，所以要再增加分割數，透過 ClayTube 筆刷製作出細微的形狀。

14 透過 Standard 筆刷雕刻細部。

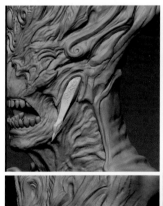

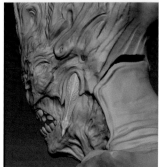

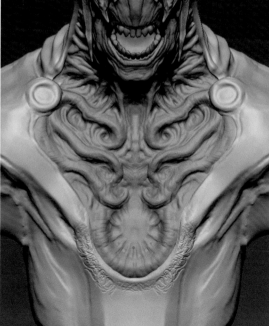

15 使用 Alpha，加上宛如裝飾般的細部。

接下來，我打算使用新版本所搭載的ZModeler（硬面建模）和ArrayMesh（陣列網格）功能來製作項鍊，而不採用過去以雕塑為主的製作方法。

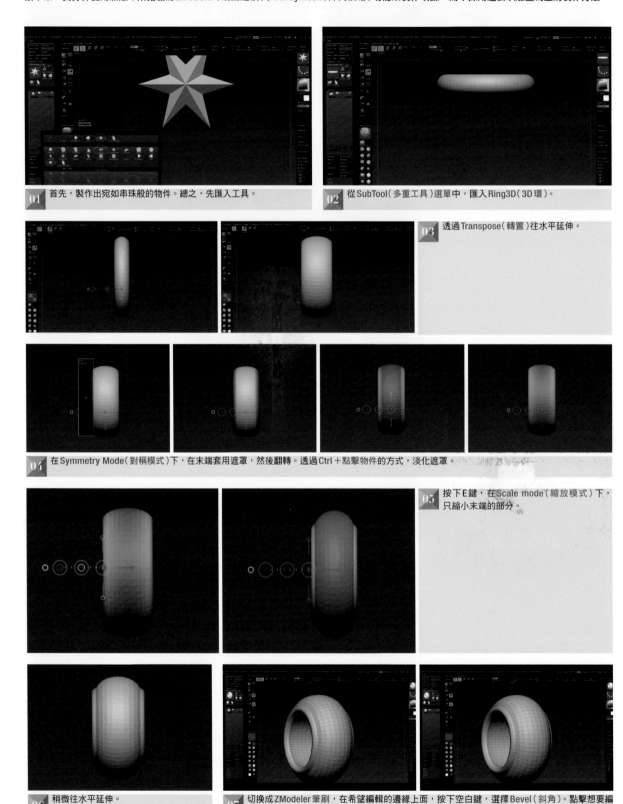

01 首先，製作出宛如串珠般的物件。總之，先匯入工具。

02 從SubTool（多重工具）選單中，匯入Ring3D（3D環）。

03 透過Transpose（轉置）往水平延伸。

04 在Symmetry Mode（對稱模式）下，在末端套用遮罩，然後翻轉。透過Ctrl＋點擊物件的方式，淡化遮罩。

05 按下E鍵，在Scale mode（縮放模式）下，只縮小末端的部分。

06 稍微往水平延伸。

07 切換成ZModeler筆刷，在希望編輯的邊緣上面，按下空白鍵，選擇Bevel（斜角）。點擊想要編輯的邊緣，套用Bevel。

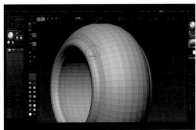 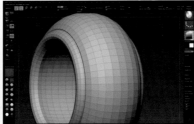 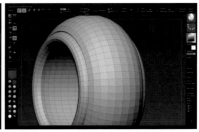

08 同樣地，接下來選擇Swivel(旋轉)，把透過Bevel製作出來的線條拉進內側。

09 透過Bevel把角磨圓。

10 一邊按住Ctrl一邊按住操縱器的中央，並且拷貝物件。

11 設成邊緣的Insert模式，一邊按住Alt一邊點擊邊緣，刪除不需要的線條。

12 只把正中央部分的比例縮小，再進一步地刪除不需要的邊緣。

13 把正中央部分的寬度加大。

14 調整尺寸和位置。

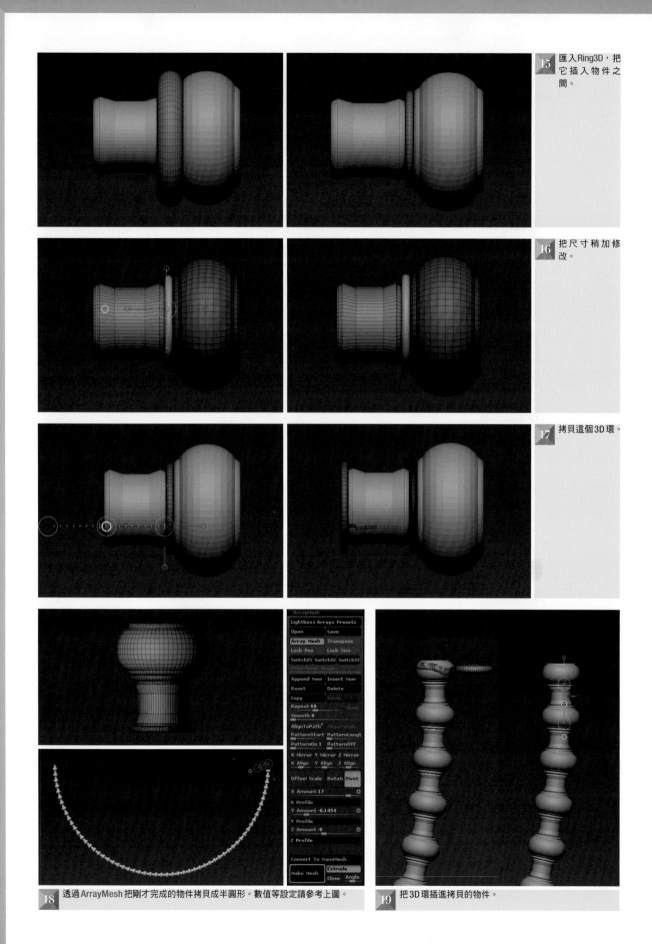

15 匯入Ring3D，把它插入物件之間。

16 把尺寸稍加修改。

17 拷貝這個3D環。

18 透過ArrayMesh把剛才完成的物件拷貝成半圓形。數值等設定請參考上圖。

19 把3D環插進拷貝的物件。

120

20 進行拷貝。

21 匯入 Cylinder（圓筒）。

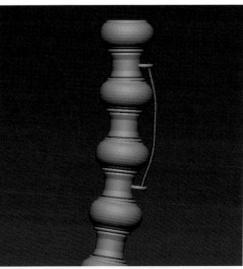

22 穿過2個環之間。

23 再次以 ArrayMesh 進行拷貝，並以 Move 工具調整位移的部分。

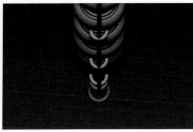

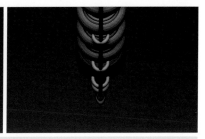

24 基礎造形完成了，接下來就製作出垂吊般的樣子吧！匯入3D環，並且往內側方向擠壓。

25 上半部遮罩後進行翻轉、收縮。其實只要下半部遮罩，就可以一次搞定，然而不知為何，我總是都這麼做……。

26 一旦下面部分也採用同樣方式，就會形成這樣的感覺。

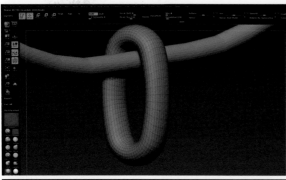 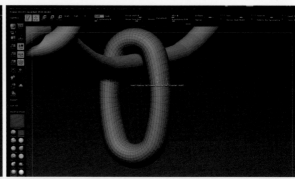

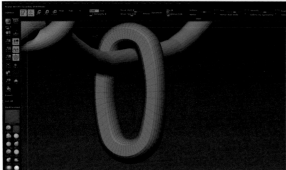

27 因為分割數太多，所以要刪掉不需要的線條。

28 匯入Sphere，製作項鍊的飾墜部分。

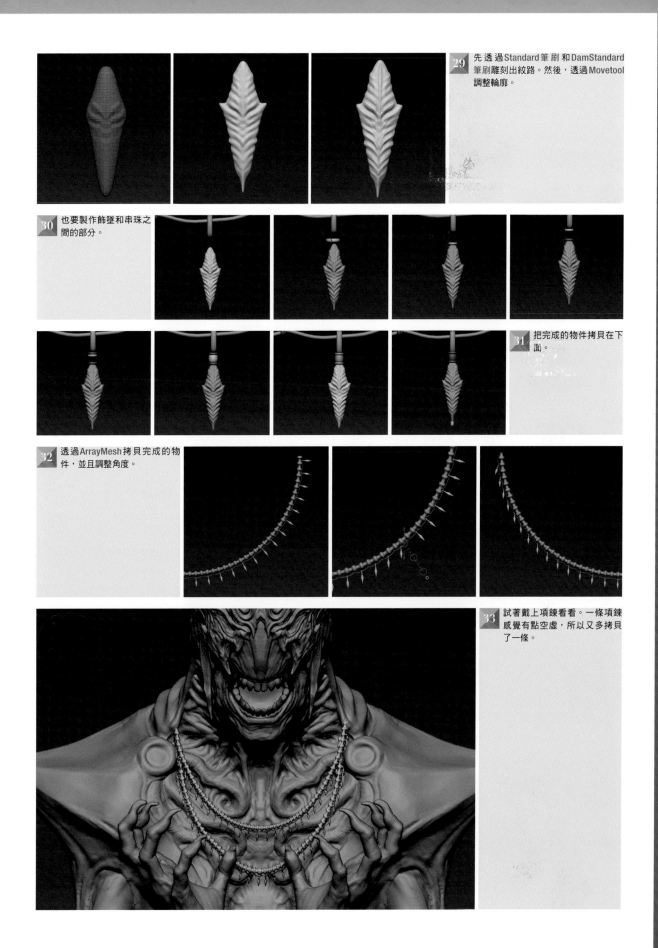

29 先透過Standard筆刷和DamStandard筆刷雕刻出紋路。然後，透過Movetool調整輪廓。

30 也要製作飾墜和串珠之間的部分。

31 把完成的物件拷貝在下面。

32 透過ArrayMesh拷貝完成的物件，並且調整角度。

33 試著戴上項鍊看看。一條項鍊感覺有點空虛，所以又多拷貝了一條。

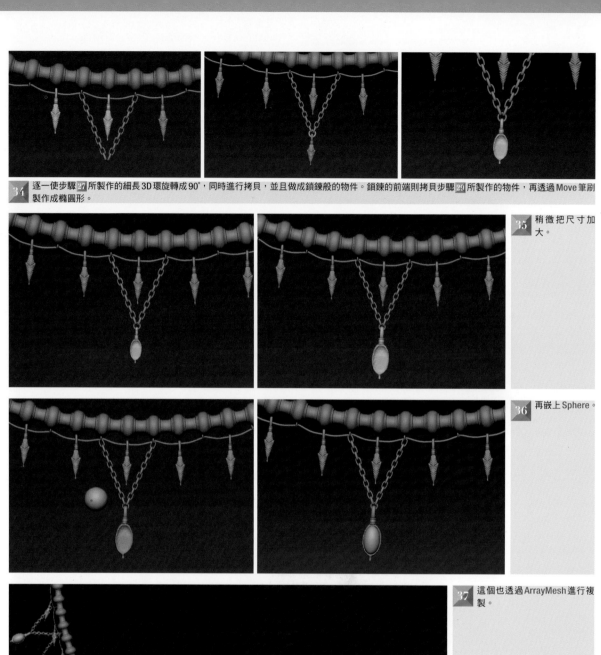

34 逐一使步驟 **27** 所製作的細長 3D 環旋轉成 90°，同時進行拷貝，並且做成鎖鍊般的物件。鎖鍊的前端則拷貝步驟 **29** 所製作的物件，再透過 Move 筆刷製作成橢圓形。

35 稍微把尺寸加大。

36 再嵌上 Sphere。

37 這個也透過 ArrayMesh 進行複製。

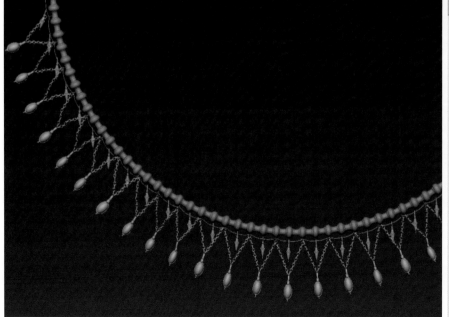

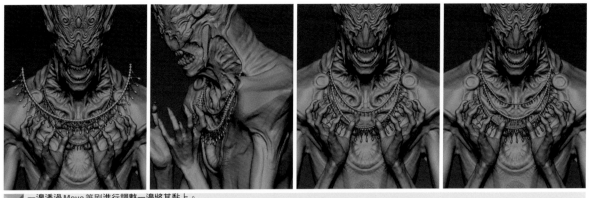

38 一邊透過Move筆刷進行調整一邊將其黏上。

39 試著套用材質看看。

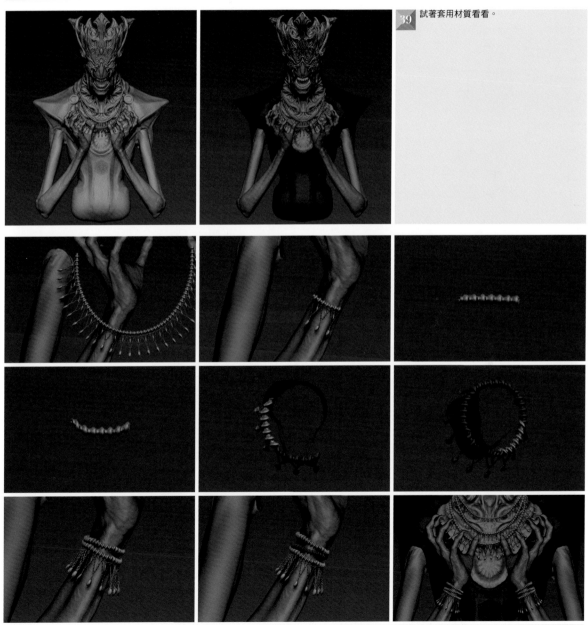

40 僅拷貝胸前裝飾的一部分,並且變形成手鍊般的造形。為了避免太過單調、空虛,所以手鍊部分同樣也拷貝了好幾條。

ZBrush的建模作業完成後，接下來就要進行Photoshop的作業，所以要把各個素材輸出。

光源素材

首先，輸出基本的光源素材。計畫是打算做成彷彿讓光源從手掌心發散出來般的照明。透過改變光源方向的BPR按鈕進行渲染後，加以儲存。

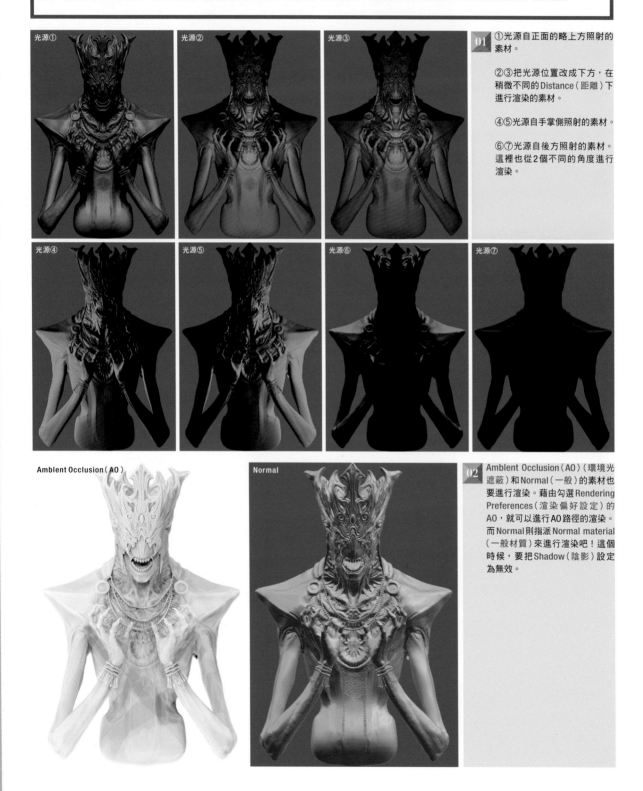

01 ①光源自正面的略上方照射的素材。

②③把光源位置改成下方，在稍微不同的Distance（距離）下進行渲染的素材。

④⑤光源自手掌側照射的素材。

⑥⑦光源自後方照射的素材。這裡也從2個不同的角度進行渲染。

02 Amblent Occlusion（AO）（環境光遮蔽）和Normal（一般）的素材也要進行渲染。藉由勾選Rendering Preferences（渲染偏好設定）的AO，就可以進行AO路徑的渲染。而Normal則指派Normal material（一般材質）來進行渲染吧！這個時候，要把Shadow（陰影）設定為無效。

鏡面①

鏡面②

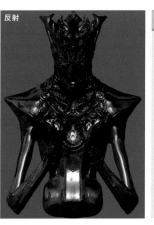

反射

接著是質感用的素材。準備
上方和胸部附近2種Specular
（鏡面）的路徑。套用Basic
material2（基本材質2）進
行渲染。這個時候，材質的
Specular量要利用Modifier
（修改器）進行調整。在表現
金屬或裝飾品質感的時候，
也會使用Reflection（反射），
所以要透過Reflected Map
material（映射材質）進行渲
染。

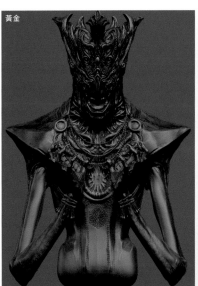

黃金

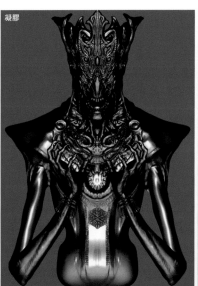

凝膠

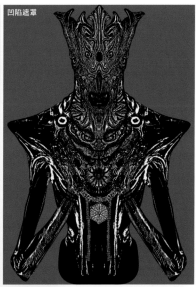

凹陷遮罩

遮罩①

遮罩②

04 之後也要進行黃金材質、
寶石材質的渲染。
黃金是在選擇金屬Matcap
（著色器），並採用了金色
之後，進行渲染。
寶石材質則是使用Gel（凝
膠）。
僅顯示溝紋或深雕部分的
CavityMask（凹陷遮罩）素
材也要進行渲染。
把CavityMask（凹陷遮罩）
的Intensity（強度）設定成
100，點擊Mask by Cavity
（遮罩凹陷），產生遮罩，
在該狀態下，從調色盤選
擇黑色，並透過FillObject
（填充對象）製作出上述的
影像。透過FlatColor（平
面色彩）材質進行渲染。
最後為各個物件的遮罩和
區分整體和背景的遮罩，
分別賦予色彩，並透過
Flat Color材質進行渲染。

A. 光源調整

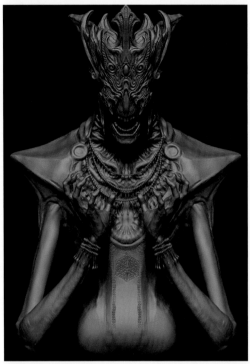

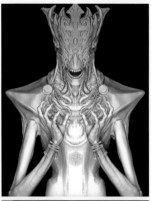

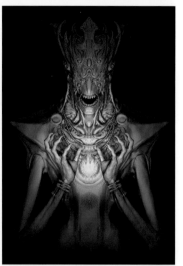

01 首先，把儲存的素材匯入Photoshop。把主要的光源素材放在塗滿黑色的背景上，調整整體的照明。把黑白遮罩匯入Alpha色版，僅剪裁光源①的物件，製作圖層遮色片。接下來，就要以這個遮色片為基礎，逐步重疊光源。

02 透過濾色模式重疊光源②、③。感覺太過明亮，因此透過調整圖層的曲線來調整各個圖層的亮度，並且透過圖層遮色片遮蓋不希望變得明亮的部分。

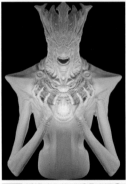

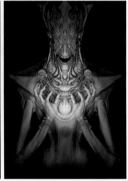

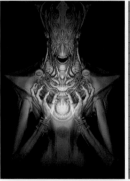

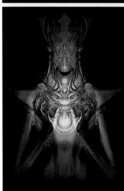

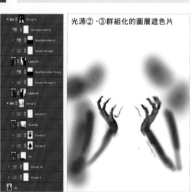

光源②、③群組化的圖層遮色片

03 透過濾色模式重疊光源④、⑤。如果維持現狀，整體就會變得明亮，所以要透過圖層遮色片來消除手以外的部分。

04 透過調整圖層調整亮度。感覺手背部分太過明亮，因此把光源②、③群組化，並且透過圖層遮色片加以消除。

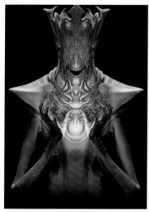 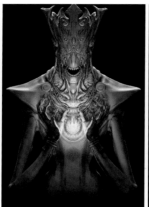 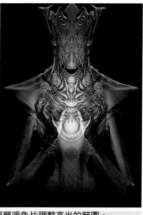

05 接著，透過濾色重疊光源⑥、⑦，同樣地以調整圖層調整亮度。透過圖層遮色片調整亮光的範圍。

06 也要稍微重疊上環境光遮蔽。使整體呈現更加扎實、沉穩的形象。

B. 全面上色

由於在此已經完成整體大致的照明調整，接下來要一邊添加色彩一邊調整質感。

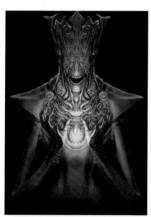

01 首先，透過濾色模式重疊鏡面①、②。

02 透過調整圖層的色彩平衡對各個光源圖層賦予色彩。

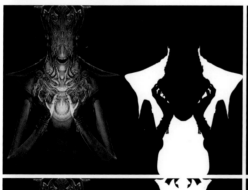

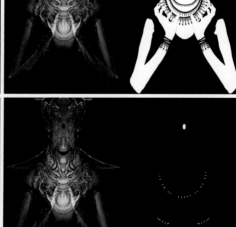

03 接著，透過覆蓋對各個部件賦予色彩。利用遮罩①，並且把各個物件中想要上色的部分建立圖層遮色片。

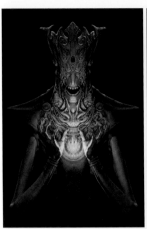 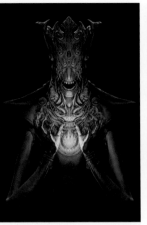 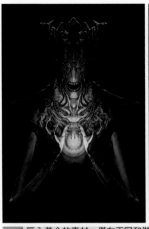 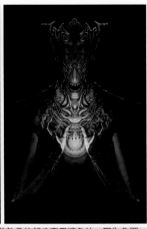

04 透過濾色模式，把反射和凝膠的部分重疊在寶石處。

05 匯入黃金的素材，僅在王冠和裝飾品的部分套用遮色片。因為色調、飽和度過高，所以要稍微調整一下。

> **POINT！**
> 除了調整整體的飽和度之外，因為背光太弱了，所以要利用光源素材，製作出只有邊緣部分照射到光源般的感覺。因為位在王冠正中央的寶石照明來自於上方，所以要進行上下翻轉，製作出光自下方照射的感覺。

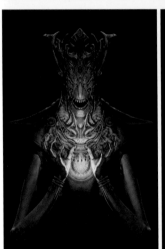 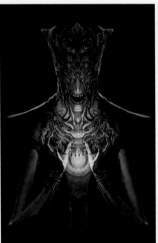 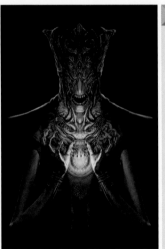

06 調整整體的色彩。

C. 臉部的上色

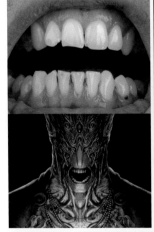 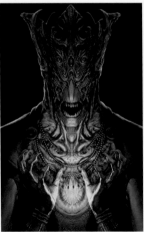 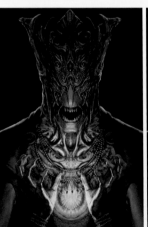 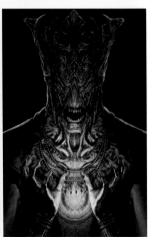

匯入牙齒的照片，讓色彩符合原有的色彩。原本的牙齒形狀太過普通，所以要利用液化工具製作出鋸齒狀。接下來是胸部和臉部，試著做出渲染後，希望再增加一些細部，所以就用滴管工具一邊擷取色彩，一邊增添繪製。

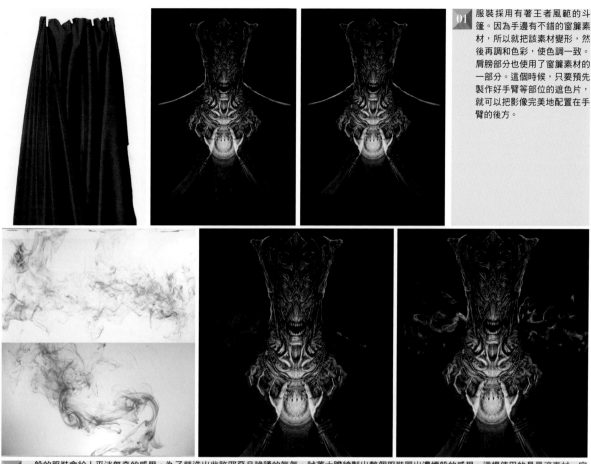

服裝採用有著王者風範的斗篷。因為手邊有不錯的窗簾素材，所以就把該素材變形，然後再調和色彩，使色調一致。肩膀部分也使用了窗簾素材的一部分。這個時候，只要預先製作好手臂等部位的遮色片，就可以把影像完美地配置在手臂的後方。

02 一般的服裝會給人平淡無奇的感覺，為了營造出些許邪惡且詭譎的氣氛，試著大膽繪製出整個服裝冒出濃煙般的感覺。這裡使用的是墨滴素材，它是從 Textures.com 下載的素材。直接置入會顯得不夠自然，所以要透過調整圖層的曲線來調整出宛如背光照射般的亮度，並且營造出立體感。

也即將要進入背景的繪製，確定整個構圖氛圍的時刻了。由於服裝採用的是紅紫色，為了使服裝更加凸顯，背景決定採用稍微偏藍的綠色，也就是聖誕色系。

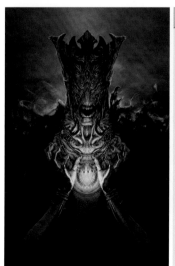

01 為了讓輪廓更加鮮明，因此把下方調整得稍微明亮，而把上方調整得稍微陰暗。

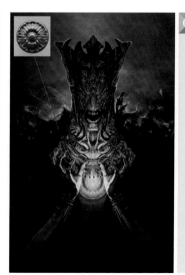

02 稍微提高了王冠寶石的飽和度。還在肩膀接縫的圓形裝飾品貼上了紋理。

接下來要製作自手中散發出來的亮光。我想製作的並不是單純的亮光，而是宛如會被掌心所吸入般的亮光，就像是會隨時爆炸的黑洞一般。這裡要利用太空的照片素材來加工製作。

01 從小小的黑洞……。

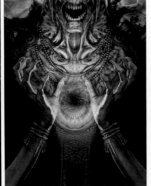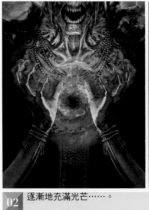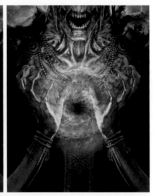

02 逐漸地充滿光芒……。

03 逐漸擴散！陰暗的素材採用正常模式重疊，明亮的素材則透過加亮顏色、濾色等模式重疊。

04 因為手部和身體融合在一起，所以要將身體調亮些，僅將手部調暗。

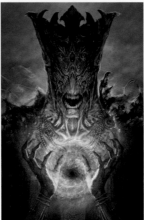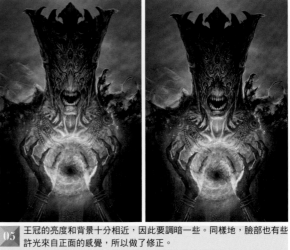

05 王冠的亮度和背景十分相近，因此要調暗一些。同樣地，臉部也有些許光來自正面的感覺，所以做了修正。

06 整體對比過高，或是細部過多的部分，則用指尖工具稍微調和。此時，比起僅有模糊，藉由使用載入紋理的筆刷則更能在維持獨特的紋理下達到模糊，因此建議採用這種方式。

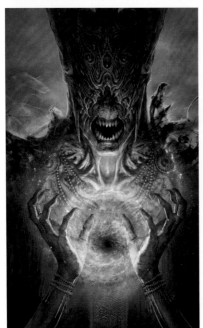

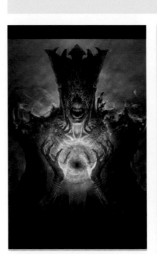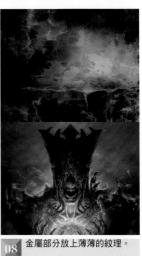

07 把過長的部分剪裁掉。

08 金屬部分放上薄薄的紋理。

09 索性將手變暗。與剛才相比，輪廓清楚地分離開來。

10 建立全新圖層，並設定為覆蓋模式，用白黑塗抹希望變亮或變暗的部分。試著繪製出淡淡的頭蓋骨形狀。感覺情感的部分似乎比剛才更加鮮明了。

11 透過色彩增值模式和加亮顏色模式重疊相同紋理在整體上。色彩增值模式用來表現隱約的煙霧，加亮顏色模式則是用來表現散布空間裡的亮光。

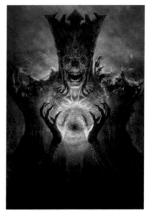

12 調整整體的色調。

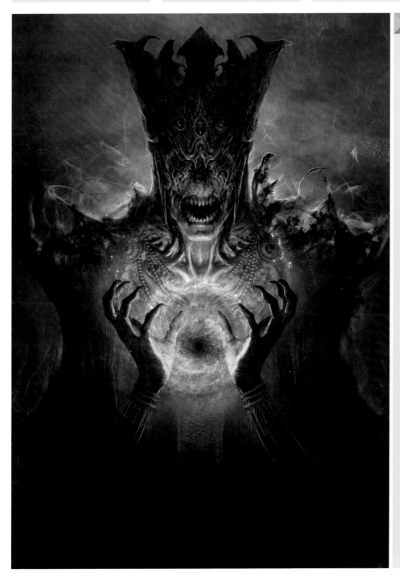

13 因為王冠的前後沒有太大差異，所以要讓後方稍微與背景融合，邊界太過明顯的部分則透過指尖工具稍微進行模糊化。**完成！！**

Making of "犧牲"

這個製作範例將為大家解說作品『犧牲』的繪製過程。這個作品完全是透過Photoshop繪製而成 ，我的Photoshop版本是CS5，不過只要是CS2以後的版本，應該差異上不大，大概吧！ by 田島光二

製作步驟

01 構思&草稿 ▶ 02底稿 ▶ 03 上色
第三個上色步驟中有較多複雜的作業過程，屆時將會進一步說明。

01 構思&草稿

這個作品在當初便已決定好要「繪製女性」了。
因此，既然要做，就要和另一個作品有那麼一點關連性，然後就開始構思了。

02 底稿

02 基本上我都是從頭部開始繪製，並沒有什麼特別的理由，總覺得頭部是掌握整體協調的起點。

01 以A4尺寸開始繪製。選擇個人喜愛的筆刷，開始繪製底稿。只要可以輕鬆使用，什麼筆刷都可以。順道一提，我使用的是類似沾水筆的筆刷。

03 利用彎曲功能調整形狀。

04 逐步地深入描繪形狀的細微部分。

05 往順時針方向稍微
旋轉。

06 在前方畫上樹枝。

03 決定光源（paint）

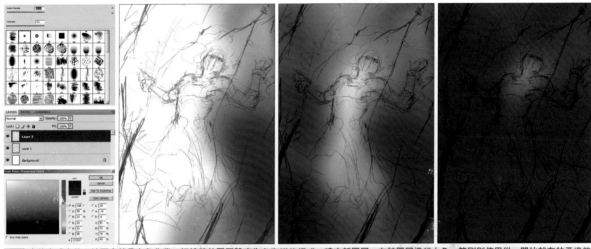

01 底稿完成之後，接下來就是上色作業。把線稿的圖層設定為色彩增值模式。建立新圖層，在該圖層進行上色。筆刷則使用從一開始就有的柔邊筆
刷。

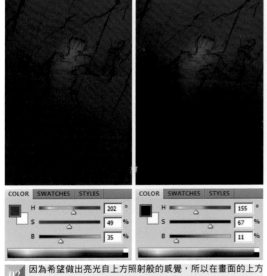

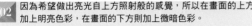

03 稍微調整對比，增加
了些許明亮色彩。

02 因為希望做出亮光自上方照射般的感覺，所以在畫面的上方
加上明亮色彩，在畫面的下方則加上微暗色彩。

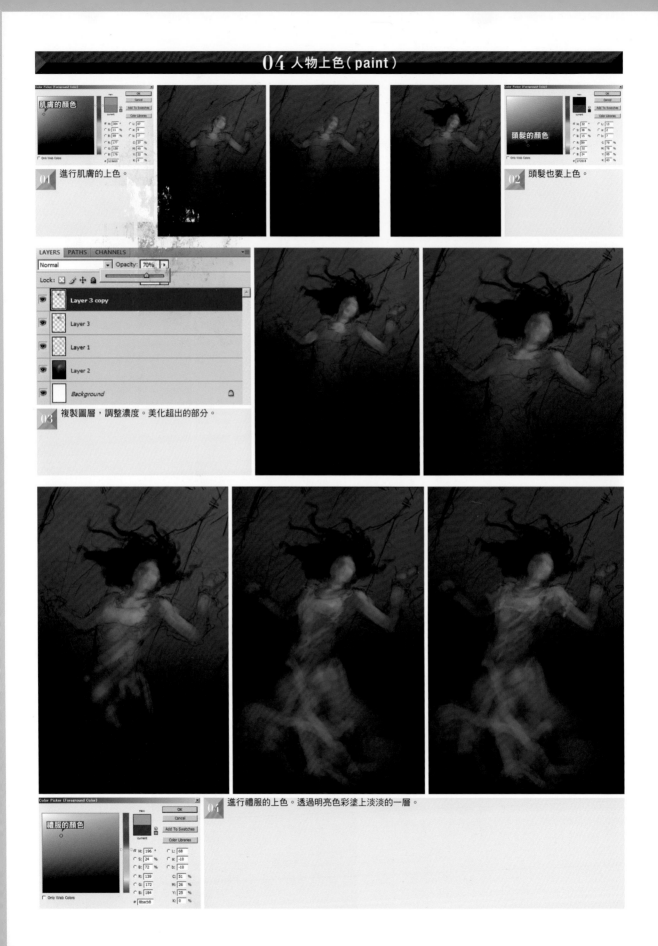

01 進行肌膚的上色。

肌膚的顏色

02 頭髮也要上色。

頭髮的顏色

03 複製圖層，調整濃度。美化超出的部分。

04 進行禮服的上色。透過明亮色彩塗上淡淡的一層。

禮服的顏色

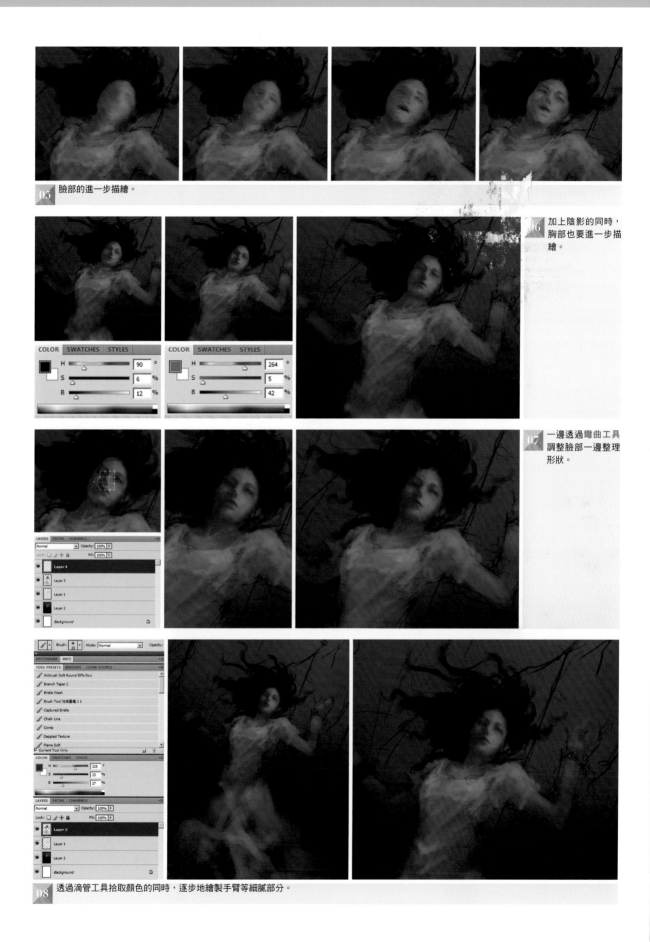

05 臉部的進一步描繪。

06 加上陰影的同時，胸部也要進一步描繪。

07 一邊透過彎曲工具調整臉部一邊整理形狀。

08 透過滴管工具拾取顏色的同時，逐步地繪製手臂等細膩部分。

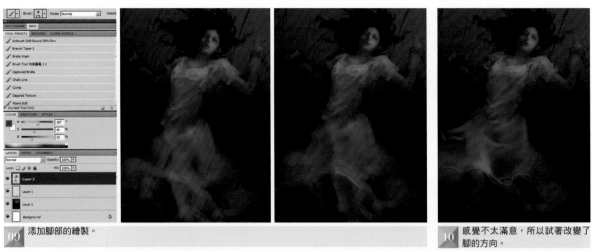

09 添加腳部的繪製。

10 感覺不太滿意，所以試著改變了腳的方向。

05 水的繪製（paint）

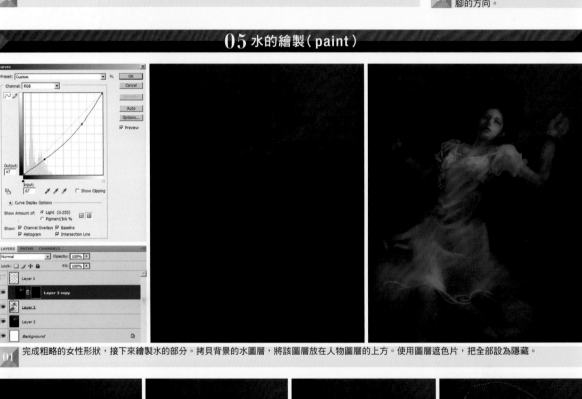

01 完成粗略的女性形狀，接下來繪製水的部分。拷貝背景的水圖層，將該圖層放在人物圖層的上方。使用圖層遮色片，把全部設為隱藏。

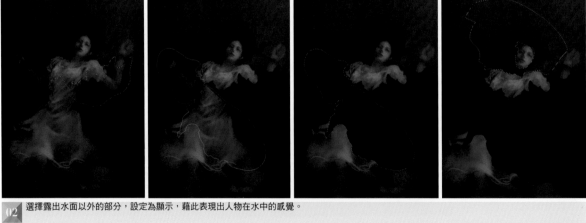

02 選擇露出水面以外的部分，設定為顯示，藉此表現出人物在水中的感覺。

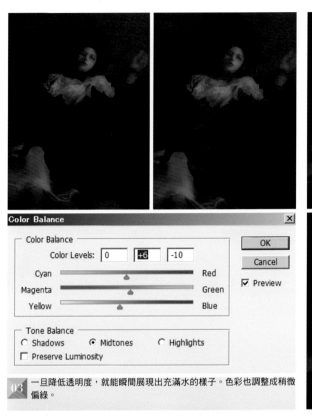

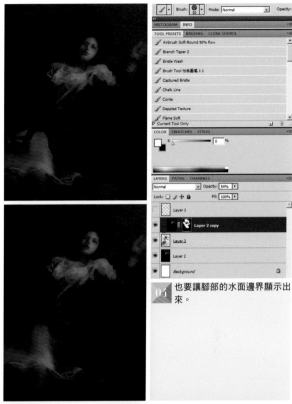

Color Balance

Color Balance
Color Levels: 0 | +6 | -10

Cyan —————————— Red
Magenta —————————— Green
Yellow —————————— Blue

Tone Balance
○ Shadows ● Midtones ○ Highlights
□ Preserve Luminosity

OK
Cancel
☑ Preview

03 一旦降低透明度，就能瞬間展現出充滿水的樣子。色彩也調整成稍微偏綠。

04 也要讓腳部的水面邊界顯示出來。

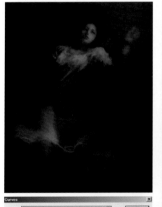

Curves

Preset: Custom
Channel: RGB

Output: 177
Input: 171

05 接著不單是使用選取工具，也透過筆刷來調整水面的邊界。在透明度方面，為了讓近水面處變淡、離水面處變深，則透過了筆刷和色階進行調整。

06 手銬部分則根據 Textures.com 所下載的紋理進行上色。僅從門鎖的物件裁切下鑰匙孔的部分，再利用彎曲工具調整形狀。

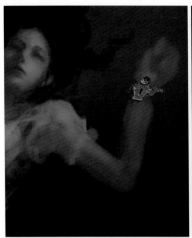
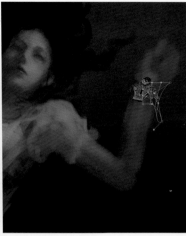
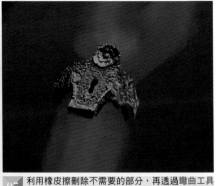

07 利用橡皮擦刪除不需要的部分，再透過彎曲工具變形。為了看起來立體，增添厚度的繪製。

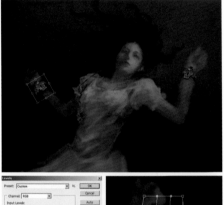

08 調整色調。

09 把手銬拷貝至左側，調整形狀、色調。

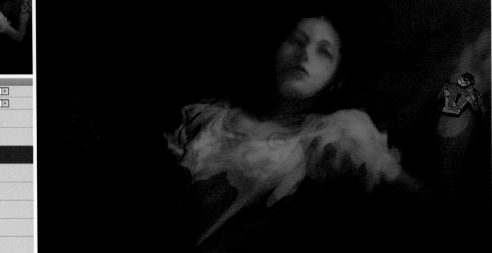

10 感覺好像有點小，所以就把尺寸調大一點，並顯示水的圖層，確認外觀等等。

06 製作鎖鏈（paint）

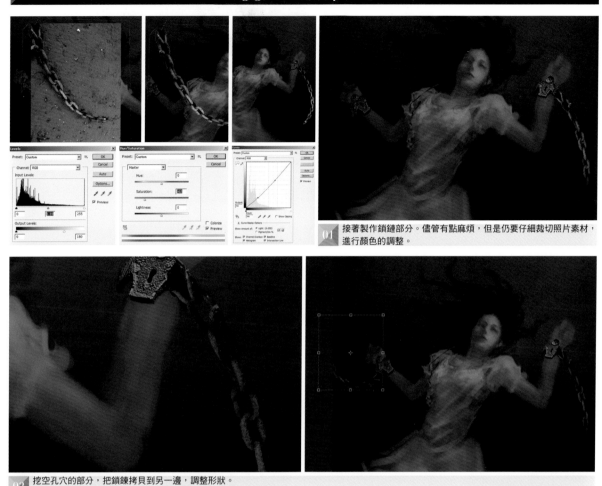

01 接著製作鎖鏈部分。儘管有點麻煩，但是仍要仔細裁切照片素材，進行顏色的調整。

02 挖空孔穴的部分，把鎖鍊拷貝到另一邊，調整形狀。

07 水面的反射（paint）

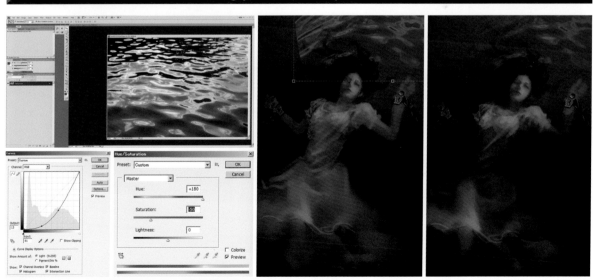

01 接著，表現水面的反射。透過濾色模式重疊水的紋理，調整形狀和色彩。消除邊緣部分，讓水紋和背景融合成一體，顯示水面圖層，加以確認。

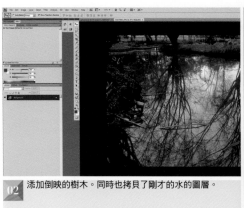

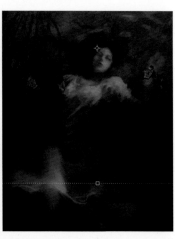

02 添加倒映的樹木。同時也拷貝了剛才的水的圖層。

08 淋濕的禮服表現（paint）

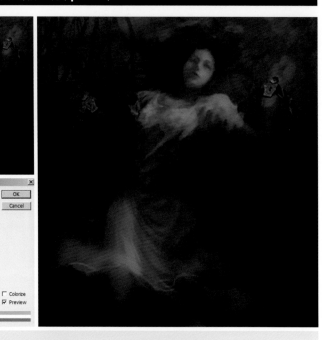

01 把布料的紋理當作參考使用，並透過覆蓋模式重疊。

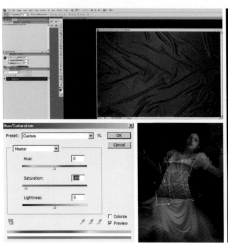
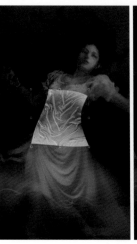
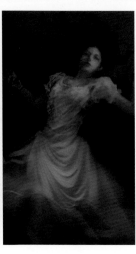

02 身體部分則採用不同類型的皺褶。

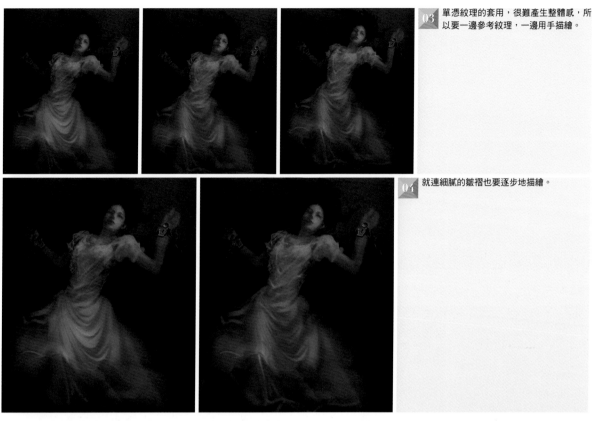

03 單憑紋理的套用，很難產生整體感，所以要一邊參考紋理，一邊用手描繪。

04 就連細膩的皺褶也要逐步地描繪。

09 淋濕的臉部和身體的表現（paint）

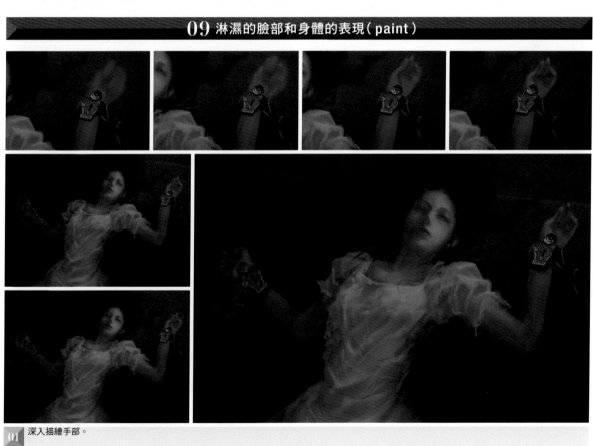

01 深入描繪手部。

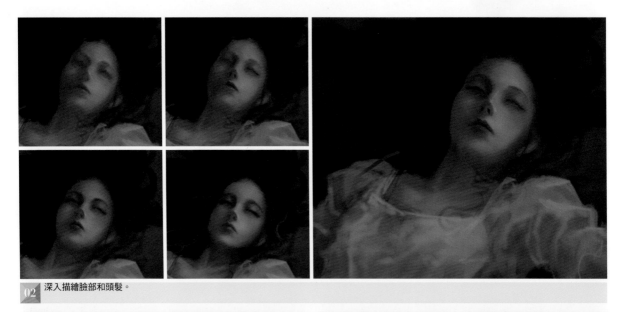

02 深入描繪臉部和頭髮。

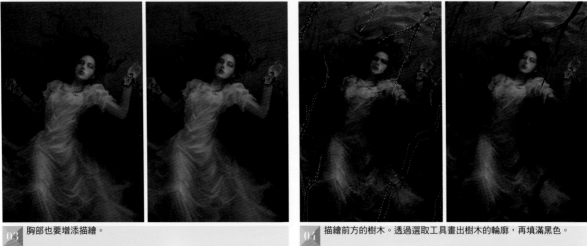

03 胸部也要增添描繪。

04 描繪前方的樹木。透過選取工具畫出樹木的輪廓，再填滿黑色。

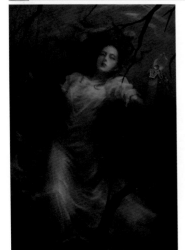

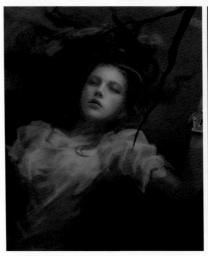

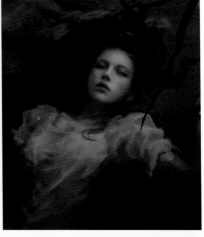

05 透過彎曲工具調整方向。一邊增補較細的樹枝，一邊調整形狀。

06 臉部表情不是很令人滿意，所以重新做了大幅修改。在肌膚部分上透過濾色重疊淡淡的紅色，營造出溫和的感覺。

144

10 繪製前方的樹木（paint）

01 如同沿著剛才繪製的輪廓，貼上照片素材。

02 利用剪裁遮色片重疊至輪廓圖層，把透明度設定約為40%，並調整色彩。

03 透過橡皮擦清除陰影部分，反向選取光線照射的部分，透過曲線等調亮。

04 把之前做過色彩調整的部分，當成參考的色彩調色盤使用。一邊透過滴管工具拾取色彩，一邊繪製出樹枝形狀。旁邊的樹枝也同樣地拾取色彩進行繪製。

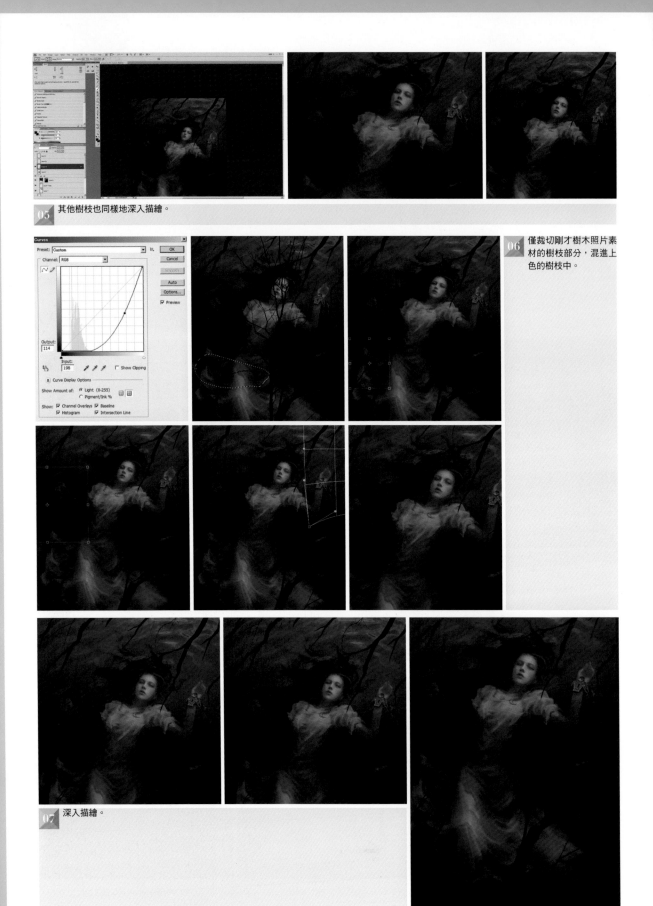

05 其他樹枝也同樣地深入描繪。

06 僅裁切剛才樹木照片素材的樹枝部分，混進上色的樹枝中。

07 深入描繪。

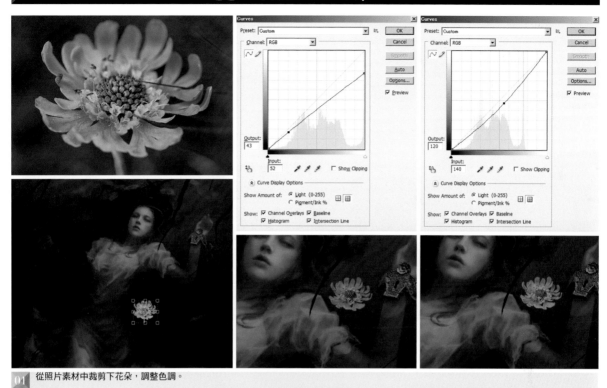

01 從照片素材中裁剪下花朵，調整色調。

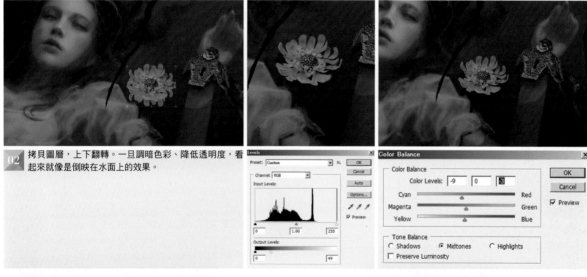

02 拷貝圖層，上下翻轉。一旦調暗色彩、降低透明度，看起來就像是倒映在水面上的效果。

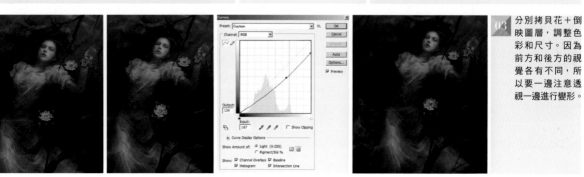

03 分別拷貝花＋倒映圖層，調整色彩和尺寸。因為前方和後方的視覺各有不同，所以要一邊注意透視一邊進行變形。

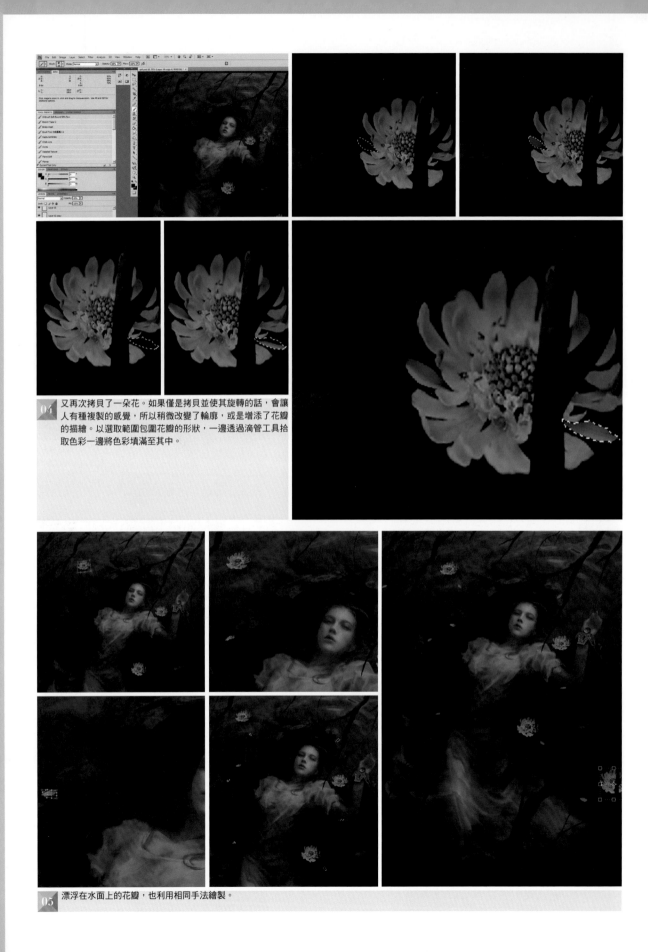

04 又再次拷貝了一朵花。如果僅是拷貝並使其旋轉的話，會讓人有種複製的感覺，所以稍微改變了輪廓，或是增添了花瓣的描繪。以選取範圍包圍花瓣的形狀，一邊透過滴管工具拾取色彩一邊將色彩填滿至其中。

05 漂浮在水面上的花瓣，也利用相同手法繪製。

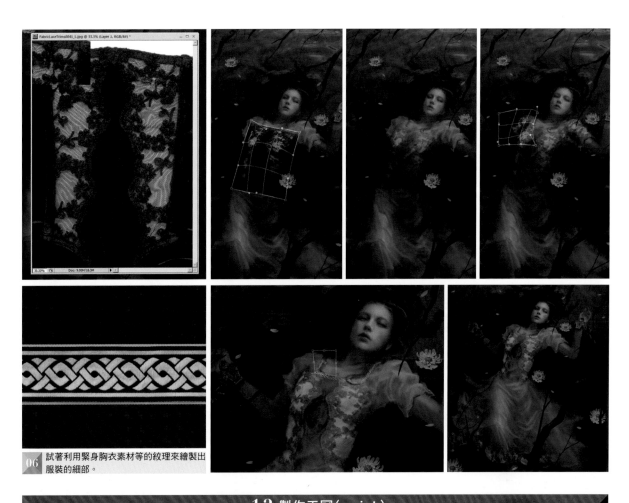

06 試著利用緊身胸衣素材等的紋理來繪製出服裝的細部。

12 製作王冠（paint）

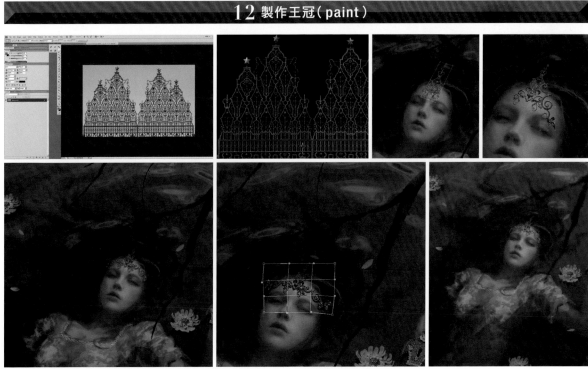

從照片素材中選出造型類似於王冠的建築照片，然後把個人喜歡的造型部分剪裁下來，試著拼裝在人物的頭部。

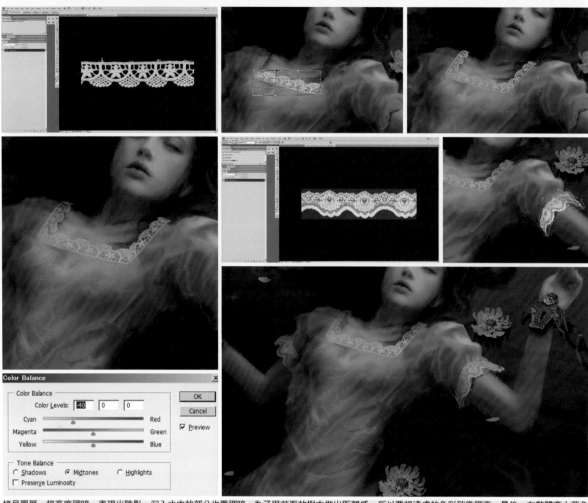

拷貝圖層，把亮度調暗，表現出陰影。沉入水中的部分也要調暗，為了與前面的樹木做出距離感，所以要把遠處的色彩稍微調亮。最後，在整體套上藍色的氛圍。服裝的紋理感覺太過花俏，所以改成較簡樸的樣式。

14 潤飾（paint）

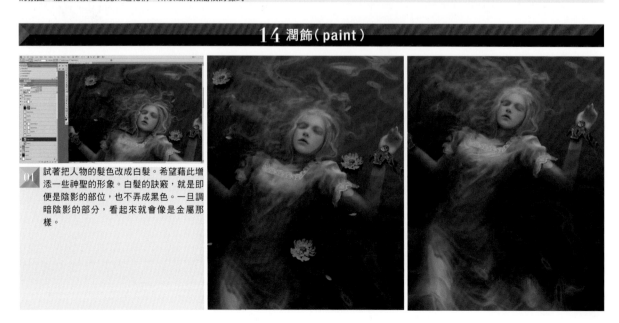

01 試著把人物的髮色改成白髮。希望藉此增添一些神聖的形象。白髮的訣竅，就是即便是陰影的部位，也不弄成黑色。一旦調暗陰影的部分，看起來就會像是金屬那樣。

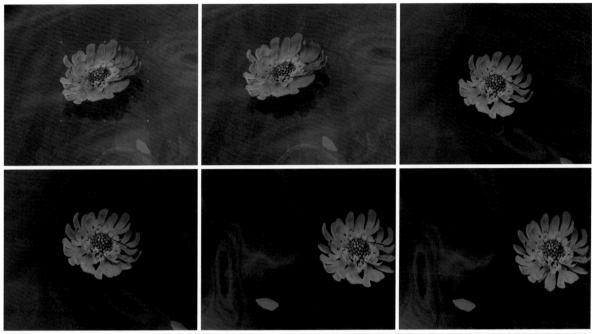

02 為了消除花的重複感，逐一地增添花瓣部分的描繪。

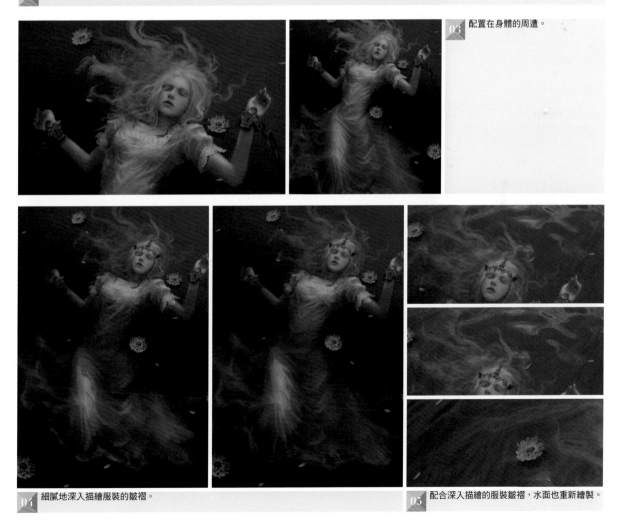

03 配置在身體的周遭。

04 細膩地深入描繪服裝的皺褶。

05 配合深入描繪的服裝皺褶，水面也重新繪製。

06 花瓣反射的陰影也要繪製。陰影的色彩要配合水面的色調。

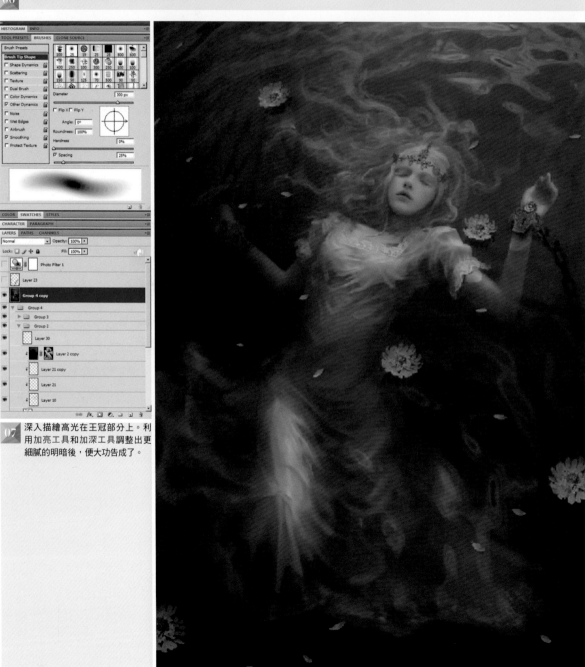

07 深入描繪高光在王冠部分上。利用加亮工具和加深工具調整出更細膩的明暗後，便大功告成了。

標題　刊載頁數
製作年／使用軟體／作家本人的說明

「惱」（封面）
「犧牲」（3p）
2015年／「惱」：ZBrush、Photoshop 「犧牲」：Photoshop
以故事情節串聯的形式所描繪而成的2部作品。我把封面「惱」的主角設定為國王，而「犧牲」的主角則是王妃。為了全新靈感（掌心間的藍色光芒就代表靈感）所苦的國王，某天說出：「必須有所犧牲才能重生」這麼一番話，並決定把王妃當作犧牲品，王妃被拋入妖魔棲息的池塘裡。就算如此，深愛著國王的王妃仍然堅持犧牲。就類似這樣的故事情節。順道一提，浮在水面上的松蟲草的花語是「不幸的愛情」。

「シリンダー（Cylinder）」 7p
2014年／ZBrush、Photoshop
這段時期，我一直在看H·R·吉格爾（H. R. Giger）和貝克辛斯基（Zdzislaw Beksinski）的畫冊。這就是在那種情境下所創作出的作品。

「阿修羅」 8p
2014年／ZBrush、Photoshop
試著挑戰符合個人風格的阿修羅。我個人非常喜歡的一件作品。

「虫女」 9p 上
2015年／ZBrush、Photoshop
令人作噁的怪異形狀中露出一張漂亮的臉龐，感覺還挺不錯的。

「骸骨」 9p 下
2014年／ZBrush
這也是專注於H·R·吉格爾的作品時的作品。光是這麼盯著看，心中就充滿無限喜悅。

「おっさんエイリアン兄弟（大叔異形兄弟）」 10p、11p
2015年／ZBrush、Photoshop
剛開始是想畫異形，結果等回過神，筆下的異形全成了大叔。這個時期，我很喜歡看復古照片，所以就做了類似的加工。其實早在1920年代就已經有外星人。大致就是這樣的設定。

「首ながエイリアン（長頸異形）」 12p 上
2014年／ZBrush、Photoshop
挑戰以介於2D和3D之間的形式來表現恐怖感覺的異形作品。材質也使用了不同於以往的類型。

「魔女」 12p 下、13p
2015年／ZBrush、Photoshop
魔女。大鼻子的造型很棒。在書店看到白雪公主的設定集，所以就創作了這麼一個魔女作品。

「土下座（跪地）」 14p、15p
2014年／ZBrush、Photoshop
試著以H·R·吉格爾的手法，畫了一個跪地的人。只靠一個物件就搞定囉！

「スペースレーサー（太空賽車）」 16p
2015年／ZBrush、Photoshop
以ZBrush練習機械的製作。透過插入網格筆刷連續黏貼之後，再以Photoshop繪製出細部。

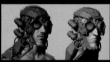

「メガネヘルメット（眼鏡頭盔）」 17p 上、下
2015年／ZBrush、Photoshop
這也是機械製作的練習。臉部是以Photoshop繪製而成。

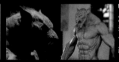

「狼男（狼人）」 18p 上、下
2014年／ZBrush、Photoshop
狼人是每隔一段時間就會想製作的題材，就像偶爾會想去吃迴轉壽司一樣。嚴格來說，也兼具肌肉的練習。

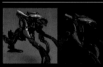

「足ながメカ（長腳機械獸）」 19p 上、下
2015年／ZBrush、Photoshop
這也是機械製作的練習。完成之後，朋友說感覺很像是好萊塢版本的『哥吉拉』，然後那句話就這麼記到現在……。記憶這種東西還真是可怕。

「巨人おっさん（巨人大叔）」 20p 上、下
2015年／ZBrush、Photoshop
因為想把『傑克與魔豆』寫實化，所以就製作了這個大叔。從單一設計發展出各種不同的變化，也是件挺有趣的事。

「魔法使いとドラゴン（魔法師與巨龍）」 21p
2015年／水彩畫具、Photoshop
掃描以水彩畫具描繪在素描本上的圖畫，再以Photoshop調整顏色。水彩作畫是件非常快樂的事。

「臭そうなおっさん（臭氣薰天的大叔）」 22p、23p
2015年／Photoshop
為了片桐裕司（雕刻家、人物設計師）雕刻研討會而製作的大叔。我曾用黏土實際製作，可是卻不得要領。不過，片桐先生給了我許多建議，也讓我有了更多的新發現。

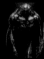

「騎士」 24p
2015年／Photoshop
把1年前畫的作品重新改造的作品。在陰暗城市中蹣跚步行的感覺，應該是個噁心的傢伙。

「Cell」 25p
2015年／Photoshop
在權威性學術雜誌『Cell』的封面大賽中受邀參賽的作品。這是個以植物研究成果為主題的作品。「花裡面的花粉管被雌蕊的助細胞所泌出的分泌物吸引後，會把精細胞傳送至卵細胞，進而產生受精。受精之後，卸除任務的助細胞會被稱為胚乳的巨大細胞融合，然後被細胞所吸收。這是名古屋大學的丸山大輔特任助教和東山哲也教授的團隊所研究出的成果（Cell, 161卷，907-918P，2015年）。在作品中，女性（助細胞）被身後的怪獸（胚乳）所吸入，而被女性所吸引到跟前的男性（花粉管）宛如死心一般，只是在旁邊凝望著。」（作品解說：名古屋大學丸山大輔特任助教）

「骸骨騎士」 26p
2014年／Photoshop
這個時期，公司挺閒的。一邊觀看在後頭打桌球的同事，一邊繪製的作品。

「翼戰士」 35p 下
2014年
聚光燈的效果好像有點簡單，不過我很滿意營造出的氛圍。

「5」 27p
2015年／Photoshop
因為是5月繪製的作品，所以就命名為「5」。當時就是想畫點噁心的東西。果然，紅色在生理上就是會讓人覺得噁心。

「感染」 36p
2015年／Photoshop
他的背肯定很癢，而且嘴巴裡面還有怪東西冒出來。這也是在黑背景上透過加亮顏色模式所繪製而成。

「エイリアン（異形）」 28p
2015年／水彩畫具
透過水彩一筆一筆畫出的作品。因為水彩紙很貴，所以有點緊張。

「Savant」 37p 上
2014年／Photoshop
喜歡藝術家的粉絲藝術。Savant真的很帥。

「見えない（盲）」 29p
2014年／Photoshop
僅以加亮顏色模式在黑色背景上進行繪製，畫得很開心的一件作品。

「魚戰士」 37p 下
2015年／Photoshop
身穿魚骨鎧甲的戰士。

「赤ん坊（嬰兒）」 30p
2014年／Photoshop
生物的幼體。

「ブルードラゴン（藍龍）」 38p 上
2014年／鉛筆、Photoshop
格外令人懷念的龍。

「ヴァンパイア（吸血鬼）」 31p 上
2015年／Photoshop
原本是人類，之後卻變成怪物的吸血鬼，大概是以這種感覺所描繪出的作品。

「ドラゴン（龍）」 38p 下
Original Photographs by Mr.Usaji
2014年／Photoshop
臨摹實際的蜥蜴的寫生畫。這隻蜥蜴的外型真的很有趣。

「牧師」 31p 左下
2014年／Photoshop
住在恐怖村裡的牧師。體溫似乎很低。

「ヒゲドラゴン（長鬚龍）」 39p 左上
2014年／鉛筆、水彩畫具
或許已經有人發現了，我已經有點詞窮，不知道該怎麼取標題了。這是我看著模型所畫出來的作品。

「チュパカブラ（卓柏卡布拉）」 31p 右下
2014年／Photoshop
這真的會吸血嗎？

「龍」 39p 右上
2015年／鉛筆
略帶日式風格的龍。

「狼男（狼人）」 32p
2015年／水彩畫具
在沒有底稿的情況下，隨性畫出的作品。

「もじゃもじゃドラゴン（毛茸茸的龍）」 39p 左下
2014年／鉛筆
想畫毛茸茸的時期。

「魚人」 33p
2015年／ZBrush、Photoshop
工作比預定時間更早結束，所以就利用截稿前的空檔畫了這個作品。我個人非常地喜歡。

「おでこ硬いドラゴン（硬頸龍）」 39p 右下
2014年／鉛筆
每隔一段時間就會想用鉛筆隨性畫一下。

「武士」 34p 上
2014年／Photoshop
下唇略帶悶哼不屑的感覺，挺不錯的！

「タコ野郎（章魚小子）」 40p
2014年／Photoshop
上班族的章魚。經常挨罵。

「寄生」 34p 下
2015年／Photoshop
在路旁做出怪異舉動的人肯定都會這樣。

「龍」 41p 上
2015年／Photoshop
練習用的龍。

「オーガ（食人魔）」 35p 上
2014年／Photoshop
感覺之前好像曾經畫過，不過我就是喜歡，所以無所謂。

「スカルベーダー（斯卡拉貝達）」 41p 下
2015年／Photoshop
專為挑戰某角色的重新設計而畫的作品。

「暗黑骸骨魔術師」 42p
2015年／水彩畫具
有點自我感覺良好的作品。

「沈む（沉淪）」 47p 左下
2014年／Photoshop
試著把沉淪的心情化成圖畫。

「落武者（戰敗的武士）」 43p
2014年／Photoshop
在「武者畫展」上展出的作品。光是畫就十分令人開心了。

「劍士」 47p 右下
2014年／Photoshop
盡可能不拘泥細節的粗曠畫法。

「ヘルメットガール（頭盔女孩）」 44p
2014年／Photoshop
毅然閉著眼睛的女性側臉，感覺格外地性感。

「地獄の人（地獄人）」 48p
2015年／Photoshop
想要以一張圖畫呈現具有震撼力的作品。

「赤女」 45p 左上
2015年／鉛筆、水彩畫具
這個時期經常描繪 1940 年代的時尚畫，所以就留個紀念。

「不思議な森（不可思議的森林）」 49p
2015年／Photoshop
迷失在不可思議的森林入口的少年，恐怕很難回得去了。

「女性」 45p 右上
2014年／Photoshop
照片也一樣，女性只要利用背光拍攝，就會更顯艷麗。

「洋館（西式建築）」 50-51p
2015年／Photoshop
試著畫出宛如真實存在般的西式建築。

「クイーン（皇后）」 45p 左下
2014年／Photoshop
服裝的素描。

「森の家（森林之家）」 50p 下
2015年／Photoshop
魔女居住的森林之家。沒有動物願意靠近。

「エルフ（精靈）」 45p 右下
2014年／Photoshop
試著營造出若有似無的生命感。

「ドラゴン島（龍島）」 52-53p
2015年／Photoshop
練習背景的時期所畫的作品。現在回頭一看，有好多地方都希望重新畫過。

「人造人間（人造人）」 46p 左上
2014年／Photoshop
接受了救命措施的男人。

「災厄」 54-55p
2015年／Photoshop
這個時期摹做了許多油畫。這是在那段學習期間所繪製的作品。

「ドワーフおっさん（侏儒大叔）」 46p 右上
2014年／白鉛筆
以白色鉛筆繪製在黑色畫紙上。

「深海」 55P下
2015年／Photoshop
在新加坡看過深海魚展後所繪製的作品。

「鬼族」 46p 右下
2014年／Photoshop
住在叢林深處的傢伙。吃了大量的蔬菜。

「謎の浮遊物（謎樣的浮游生物）」 56p 左上
2014年／ZBrush、Photoshop
我真的很喜歡貝克辛斯基，那個時候。

「シャーマン（薩滿）」 46p 左下
2014年／Photoshop
因為發現了全新的筆刷，嘗試繪製的作品。

「友達（朋友）」 56p 左下
2014年／Photoshop
在頂樓凝視遠處的老兄和身旁的樹木似乎感情很好，所以就畫了這個作品。

「ヴァンパイア（吸血鬼）」 47p 左上
2014年／Photoshop
試著想要繪製出臉色蒼白的男子作品。

「ハイウェイ（高速公路）」 56p 右上
2014年／Photoshop
穿過這條高速公路後，會有什麼樣的景色。

「心を開く（敞開心扉）」 47p 右上
2014年／Photoshop
以真實的意思敞開心扉。

「トゲトゲ島（尖刺島）」 57p 上
2015年／Photoshop
看過『馴龍高手』後，因為想畫張乘風般的圖畫，所以就畫了這個作品。

「いい天気（好天氣）」 58-59p 上
2014年／Photoshop
專為學習上色而繪製的作品。

「池（池塘）」 58p 下
2014年／Photoshop
專為學習上色而繪製的作品。

「部屋（房間）」 59p 下
2014年／Photoshop
專為學習上色而繪製的作品。

「モヒカン（莫希干人）」 60p
2015年／ZBrush
偶爾會想畫這種臉型的大叔。

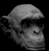

「怖い顔（恐怖的臉）」 61p 上
2015年／ZBrush
因為想畫個滿臉可怕皺紋的人。

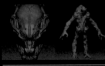

「猿」 61p 下
2014年／ZBrush
猿。我已經不記得當初為什麼要畫猿了。

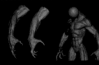

「ドゥームインプ（毀滅戰士）」 62-63p
2014年／ZBrush
原本打算和公司裡的同事一起製作像，結果對方卻消失無蹤。

「ウェアウルフ体（狼人身體）」 64p
2014年／ZBrush
為了練習肌肉所繪製的作品。

「イボイボドラゴン（疣龍）」 65p
2014年／ZBrush
大約花費40分鐘所完成的作品。

「怒ったおっさん（憤怒的大叔）」 66p 上
2015年／油黏土
參加片桐先生的雕刻研討會後，在家製作的作品。

「ロングフェイス（馬臉）」 66p 中
2015年／ZBrush、Keyshot
以Keyshot渲染透過ZBrush製作好的作品。可以簡單且漂亮地完成渲染。

「進撃の巨人」 70-73p
©2015電影「進擊的巨人」製作委員會 ©諫山創／講談社
2013年／ZBrush、Photoshop
真的合作得相當愉快。以漫畫的設計為基礎，再以我個人的方式去加以詮釋的設計。

「GEHENNA ～死の生ける場所～」 74-76p
2015年／Photoshop
片桐裕司監製的電影『GEHENNA ～死の生ける場所～』所使用的作品。因為擔心簡單的構成要素，沒辦法營造出詭譎氣氛，所以就刻意在烏漆抹黑的房間裡，一邊聽著恐怖的音樂，一邊碎唸著「好恐怖～好恐怖」，完成了這個作品。

「聖闘士星矢 LEGEND of SANCTUARY」 77p
©2014 車田正美／「聖闘士星矢 LEGEND of SANCTUARY」製作委員會
2013年／Maya、ZBrush、Photoshop
這個時期，我還在用Maya進行建模。記得尾巴部分的礬石畫得最為吃力。

「寄生獣」 78-81p
©2015電影「寄生獸」製作委員會
2014年／ZBrush、Photoshop
從一開始就讓我自由發揮的一部作品。當初原本是把內部設定為藍色。

「犬と鷹（犬與鷹）」 82p 上
2013年／鋼筆
剛買鋼筆時，因高興而繪製的作品。

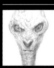

「こんこんきつね（昏沉的狐狸）」 82p 下
2015年／Photoshop
不知道為什麼，就突然想畫狐狸。

「しゃもじ（飯勺）」 83p 左上
2014年／鉛筆
為了表現微妙表情，而以鉛筆繪製的作品。現在怎麼看都像支飯勺。

「ゴブリン（妖精）」 83p 中上
2014年／鉛筆
想畫個等巴士的大叔，結果就變成這樣了。

「老婆與美女」 83p 右上
2014年／鉛筆
看了『白雪公主』的繪本之後所畫的作品，我還挺喜歡的。

「ドラゴン、おじさん、豚（龍、爺爺、豬）」 83p 左下
2013年／鋼筆、水彩色鉛筆
買了水彩色鉛筆，卻不知道該怎麼使用，所以就先試著畫畫看。

「郵便屋さん（郵差）」 83p 右下
2013年／鉛筆
小鳥大小的體型，派送各種東西的妖精形象。

「叫び（吶喊）」 84p 上
2014年／水彩畫具
在沒有底稿的情況下所繪製的，不知為什麼？當時的狀態挺好的。
嘴巴像鳥嘴似的。

「髭男（鬍鬚男）」 84p 左下
2013年／水彩畫具
住在外星球的異形形象。

「猿遊記」 84p 右下
2014年／白色鉛筆
一旦畫上毛，在察覺後就變成猿了。

「おっさん兵士（大叔士兵）」 85p 左上
2014年／水彩畫具
我記得是買了 Winsor&Newton 的畫具時所繪製的作品。只使用了2個
顏色。

「半魚人」 85p 中上
2014年／水彩畫具
起床後所畫的半魚人。

「少年」 85p 右上
2013年／墨水、水彩畫具
滴水在以墨水畫過的地方，一邊模糊一邊繪製。

「惡魔」 85p 左下
2014年／水彩畫具
畫在 Moleskine 上的作品。

「鬼」 85p 右下
2014年／水彩畫具
同樣是畫在 Moleskine 上的作品。這個時期迷戀上以白色描繪背光效
果的畫法。

「兵士（士兵）」 86p 左上
2014年／墨水
用水模糊鋼筆畫過的地方，藉此表現出陰影。

「メカ頭（機械頭）」 86p 右上
2014年／墨水
迷戀上電線的時期。

「骸骨」 86p 左下
2014年／鉛筆
試著把動物的骸骨等拼裝組合。

「戰士」 86p 右下
2014年／墨筆、水彩畫具
透過水彩增補顏色到以墨筆所畫出的東西。

「一つ目おやじ（單眼大叔）」 87p 左上
2014年／鉛筆、墨筆
如果大叔回頭時是這種臉，肯定很噁心。

「おじさん、おたまじゃくし、寄生された女性（大叔、蝌蚪、寄生的女
性）」 87p 右上
2014年／鉛筆、色鉛筆
中午過後在公司頂樓休息所隨手畫的圖案。

「骸骨」 87p 左下
2014年／墨水
我就是愛骨頭。

「サメ男（鯊魚男）」 87p 右下
2014年／鉛筆
這也是搭巴士的少年。

「こっちへおいで（過來這裡）」 88p 右下
2015年／水彩畫具、Photoshop
少女的家中有個從未見過的東西住著。

「魔女」 89p 左上
2014年／水彩色鉛筆
以水彩色鉛筆繪製的作品。因為買了棕褐色系套組，所以選色一點
都不猶豫。

「おじさま（爺爺）」 89p 中上
2014年／壓克力畫具
我的第一套壓克力畫具。可是，我只記得當時很害怕弄髒地板。

「耳毛」 89p 右上
2015年／鉛筆
類似天神、佛祖的形象。聽到許多人說過。

「毛深い人（毛髮濃密的人）」 89p 左中
2014年／水彩畫具
因為有人毛髮挺濃密的，所以就嘗試了一下。笑容很燦爛。

「寂しがり屋のモンスター（孤單的怪獸）」 89p 中
2014年／水彩畫具
光是這樣的外觀，就給人孤單的感覺。

「ヒーロー（英雄）」 89p 右中
2015年／Photoshop
似曾相識的英雄。

「トゲトゲ甲冑（尖刺裝甲）」 89p 左下
2015年／墨水
裝甲武裝的敵人。

「モンスター戦士（怪獸戰士）」 89p 右下
2015年／墨筆
裝甲武裝的敵人，Part2。

atelier 自宅工作室介紹

位在加拿大溫哥華的舒適自宅。我把位在角落的小房間當成工作室使用，而一樓則有公用的健身房和
溫暖！除了在職場的時間以外，我幾乎都是在這裡作畫。因為我不喜歡太過明亮，所以很少開燈。我
住家附近有公園和圖書館。通常我應該是早上8點起床、9點上班，可是我每次總是超過9點才起床。
午6點回家之後，我會一邊吃晚餐（主要都是披薩或拉麵）一邊沉浸在創作裡頭。我睡覺的時間大約是
夜1點。希望轉換心情時，我會去散步或是彈吉他。

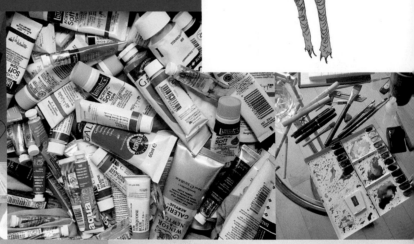

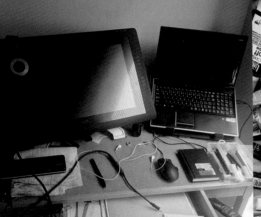

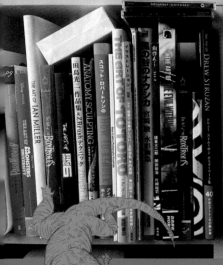

1 主要的作畫環境 我個人愛用的電腦是5年前在Dospara購買的筆記型電腦，手寫液晶顯示器則是Cintiq22HD。
工作以外的時間，我都會在這裡度過。想買張新的椅子。

2 畫具箱 擺滿壓克力畫具、水彩畫具的畫具箱。畫材是回日本的時候，在世界堂購買的。最常使用的顏色是派尼
灰，完全不做整理（沒辦法整理）。

3 水彩 2014年開始迷戀上水彩，每天一定會畫上一張。目前正在試用W&N、HOLBEIN、Daler Rowney等各種廠
牌的畫具；喜歡的紙類是Fabriano。出乎預料的效果相當有趣。

4 書架 書架上有各式各樣的書籍，從偉大的宮崎駿作品到造形資料本、自己刊載的畫作，還有最近迷戀上的水彩
相關書籍。我最近喜歡的水彩畫家是Steve Hanks。在加拿大購買的外國書籍是油畫的技巧書。其中還有不小心買
了2本的畫冊。雖然嘴邊常念著「將來搬家時肯定很累人，因此不想再買書」，然而等到注意時書是越來越多。

5 相機和造形資料 背景等素材，我會盡可能自己拍攝，不使用免費素材。最近愛上了膠卷相機，第一台單眼相機
（OLYMPUS）是哥哥送我的生日禮物。人體模型是我最敬愛的片桐裕司所販售的商品。其他推薦的是Anatomy Tools
所發售的模型。

1	2	3
4		5

FIGHTING MAGICKER 2000→2016

回到老家整理書桌的時候，發現了我小學時期所畫的漫畫封面插畫。

不知道是因為光是封面就榨乾了靈感，還是沒了心情，之後就沒有繼續畫了⋯⋯。

這部漫畫的主角肯定是個擁有超強魔力的英雄人物吧！肯定。

這個時期的我一直很想當個漫畫家，其實是因為我當時以為畫畫的工作就只有漫畫家。

小學的畢業論文集裡面也寫著「將來想當個漫畫家」。

當時我還會投稿到雜誌的插畫單元，也會在暑假的自由研究中畫漫畫。

因為有趣，所以現在的我就試著重畫了一張。當時的我如果看到這張畫，肯定會說：「喔！畫得挺不錯的嘛！」

因為我自小就不喜歡認輸，下個10年也再來重畫一張吧！到時候會畫什麼呢？

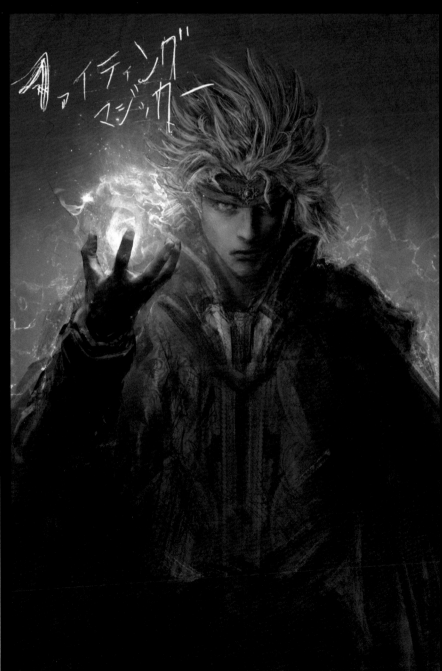

FIGHTING MAGICKER 2016
畫材：Photoshop
花費時間：2小時左右
改變的地方：沒什麼改變，同樣的靈魂。

FIGHTING MAGICKER 2000
畫材：鉛筆和筆記本
花費時間：不記得了。
大家的評價：沒給別人看過。不過，其他漫畫則會和朋友分享。

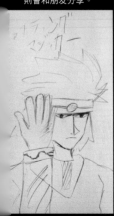

田島光二（TAJIMA KOUJI）

Double Negative Visual Effects／概念藝術家。1990年出生，東京人。2011年自日本電子專門學校 Computer Graphics 學科畢業後，以自由建模師的身分累積經歷。2012年4月任職於 Double Negative 的新加坡工作室，2015年調派至加拿大工作室，目前仍任職。參加製作的電影作品有《ハンガー・ゲーム2》（2013）、《GODZILLA ゴジラ》（2014）、《寄生獸》兩部作品（2015）、《進撃の巨人》兩部作品（2015）等。

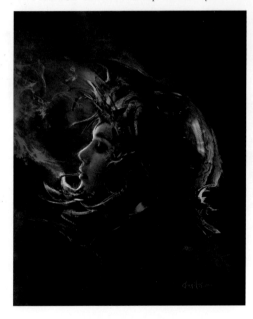

師法國際奇幻插畫大師
KOUJI TAJIMA
ARTWORKS
ZBrush & Photoshop Technique

作　　者：田島光二
譯　　者：羅淑慧
企劃主編：宋欣政

發 行 人：詹亢戎
董 事 長：蔡金崑
顧　　問：鍾英明
總 經 理：古成泉

出　　版：博誌文化股份有限公司
地　　址：新北市汐止區新台五路一段 112 號 10 樓 A 棟
　　　　　電話 (02) 2696-2869　傳真 (02) 2696-2867

發　　行：博碩文化股份有限公司
郵撥帳號：17484299　戶名：博碩文化股份有限公司
博碩網站：http://www.drmaster.com.tw
讀者服務信箱：DrService@drmaster.com.tw
讀者服務專線：(02) 2696-2869 分機 216、238
（周一至周五 09:30 ～ 12:00；13:30 ～ 17:00）

版　　次：2016 年 7 月初版一刷

建議零售價：新台幣 490 元
I S B N：978-986-210-162-9（平裝）
法律顧問：永衡法律事務所　陳曉鳴

本書如有破損或裝訂錯誤，請寄回本公司更換

國家圖書館出版品預行編目資料

師法國際奇幻插畫大師-KOUJI TAJIMA ARTWORKS +
ZBrush &Photoshop Technique / 田島光二著；羅淑慧
譯. -- 初版. -- 新北市：博誌文化, 2016.07

面；　公分

ISBN　978-986-210-162-9 (平裝)

1.插畫 2.繪畫技法

947.45　　　　　　　　　　　　　　　105011767

Printed in Taiwan

博 碩 粉 絲 團

歡迎團體訂購，另有優惠，請洽服務專線
(02) 2696-2869 分機 216、238

商標聲明

有限擔保責任聲明

著作權聲明